셔터는
정신이
누른다

셔터는 정신이 누른다

초판 1쇄 인쇄 2024년 9월 03일
초판 1쇄 발행 2024년 9월 09일

지은이	김남호
발행인	강영란
사업총괄	이진호

발행처	샘솟는기쁨
출판등록	제 2019-000050 호
주소	서울시 중구 수표로2길 9 예림빌딩 402 (04554)
대표전화	02-517-2045
팩스(주문)	02-517-5125
홈페이지	https://blog.naver.com/feelwithcom
전자우편	atfeel@hanmail.net

편집	박관용 권지연
마케팅	이진호
디자인	트리니티
제작	아이캔
물류	신영북스

셔터는
정신이
누른다

김남호 지음

슬로우북

죽음으로 얻는 것,
사진

사람들이 자신을 찾아다닌다.
참으로 멍청한 일이다.

우리는 나를 찾아 떠난다면서 여행을 한다.
더불어 사진을 찍기도 하고.

몽골의 속담 중에 "광야에서 자신과 꼭 닮은 사람을 만나면 죽는다"는 말이 있다. 여기서 죽음은 무엇일까? 아마 김남호 교수가 말하는 세계와 실재, 인식과 해석이 맞물리는 그 언저리 어디쯤의 정신의 해체일 것이다.

이 정신이 바로 당신이고 우리들이다. 생각의 죽음이 바로 당신의 죽음이고, 그 죽음으로 당신을 만나게 된다는 역설이다. 대개 일반인들은 하루 2만 번 죽었다 살았다를 반복한다. 들숨이 삶이고 날

숨이 죽음이다. 거기다 사진까지 찍게 되면 숨을 멈추는 순간은 더없이 늘어난다. 그런 순간 이미지가 탄생한다. 죽음과 이미지의 맞바꿈이다. 이게 사진이다. 생각이 죽고 내가 죽어 얻을 수 있는 것.

사람이 자신을 찾아 떠돌아다닌다고 하니
참으로 멍청한 일이다.

그저 숨을 멈추고 셔터를 끊어 보라.
김남호 교수의 말처럼
정신으로 셔터를 끊어 보라.

그럼
생각이 죽고
정신이 죽고
삶이 죽고
내가 죽는 그 순간!

당신이 누구와 대면하게 되는지.

김홍희 | 사진가

사진과 철학,
두 마리 토끼 이야기

인간을 다루는 철학은 유연한 학문이다. 하지만 자칫 철학을 가르치는 사람들은 자신의 지식을 장황하게 늘어놓기만 하면서 이런 유연성을 쉽게 잃어버리는 오류에 빠지곤 한다. 저자 김남호 교수는 철학과 사진을 인간, 특히 '나'의 존재를 이해하기 위한 창과 거울이라는 의미로 쉽고 겸손하게 풀어 나간다. 책을 읽다 보면 철학 이야기인가 싶다가 어느새 사진 이야기 속으로 들어와 있는 나 자신을 발견한다. 저자는 독자가 책에서 눈을 떼지 못하게 만드는 타고난 이야기꾼이다. 그의 책을 단숨에 읽고 난 후 철학과 사진에 관한 그의 이야기를 더 듣고 싶어졌다. 저자는 우리를 숨 가쁘지 않게, 더 달리고 싶게 만든다. 저자의 이야기가 쉽지만, 결코 가볍지 않기 때문이다. 철학과 사진 두 마리의 토끼를 쉽게 잡을 수 있는 이야기 속으로 빠져들고 싶지 않은가? 저자가 바로 이 묘한 매력의 길로 지금 여러분을 초대한다.

김성민 | 다큐멘터리온빛 회장, 중앙대학교 겸임교수

사진은 어떻게
정신을 반영하는가

스마트폰은 사진 접근법을 혁신적으로 바꾸었다. 누구나 사진을 찍고 공유할 수 있다. 그러나 모든 분야가 그렇듯 더 높은 경지를 체험하고 싶은 충동이 생긴다. 나와 지인들만 보던 사진을 더 많은 사람에게 보여 주고 소통하고 싶은, 정도의 차이는 있지만 이런 충동은 우리 마음속에 도사리고 있다.

사진으로 진지한 고민을 하는 순간 사진은 매우 어렵게 느껴진다. 나도 과연 예술 사진을 찍을 수 있을까? 그를 위해 필요한 것은 도대체 무엇일까? 이 물음은 여전히 내가 하는 물음이다. 그래서 책

으로 생각을 정리해 보았다. 사진가로서 당신에게 꼭 필요한 것은 '정신'이라는 점을 말하고 싶다.

나는 철학자로서뿐만 아니라 사진가로서 현장에서 교수법을 끊임없이 고민하고 있다. 본 서는 나의 사진 수업에서 다루는 내용을 보다 깊이 풀어내고 있으며, 〈사진은 어떻게 정신을 반영하는가〉라는 제목으로 부산, 울산, 대구 등에서 강연했던 내용이기도 하다. 사진은 진공 상태에서 홀로 피는 꽃이 아니다. 세계와 실재, 인식과 해석에 대한 우리의 근본적인 이해와 긴밀히 맞물려 있다.

이 책을 읽는 건 전문 철학자이자 사진가인 내 머릿속을 엿보는 일과도 같다. 좋은 사진을 찍기 위한 방법은 매뉴얼화할 수 없다. 매뉴얼만 보고 좋은 의사가 될 수 없는 것과 같다. 가장 좋은 방법은 현장에서 스승이 하는 법을 보고 배우는 것이다. 하지만 우리는 너무 멀리 떨어져 있다. 아포리즘은 멀리 있는 독자의 직관에 호소할 것이다. 잠재된 예술가의 본능을 깨우고, 열정의 불꽃을 붙이는 데에 효과적일 거라고 믿는다. 이 책이 자신의 정신을 사진으로 표현하고

저자의
말

자 머나먼 여정에 오른 모든 이에게 괜찮은 친구가 되었으면 한다.

책의 분량과 상관없이 많은 분의 도움이 있었다. 선사의 죽비로 벼락 같은 깨우침을 주신 김홍희 교수님께 감사드린다. 사진 작업을 더 체계적으로 이해할 수 있도록 영감을 준 김성민 교수님께 감사드린다. 사진 모임 '설렘'의 류경모 회장님과 회원분들께 감사의 마음을 전한다. 내 사진 수업 씨일sea eel에서 열정적으로 수업에 참여해 준 회원분들에게도 감사드린다. 출간을 허락해 주신 사진가이자 슬로우북 대표 이진호 님과 강영란 이사님께도 감사드린다. 여주 어백서원에서 두 분과 나눈 인문학과 사진, 출판에 대한 대화는 평생 잊지 못할 추억일 것이다. 사진 공개를 허락해 준 사진 속 주인공들에게도 감사의 마음을 전한다.

2024년 8월

김남호

차례

Large Piece +

나에 관한 어휘들　18

Small Pieces + 자아에 관하여　26

바람 • 자아 • 또 다른 자아 • 필연성과 우연성 • 사고 실험 •
여유 • 논문 밖 • 민들레꽃 • 당신의 민들레꽃 • 욕구 • 비비
안 마이어의 예 • 난해함의 유혹 • 질문 • 자유

Large Piece +

장어로 세례를 받은 날　46

Small Pieces + 세계에 관하여　54

세계 그 자체 • 물음들 • 기이한 상황 • 고백 • 또 다른 요
소 • 마음 • 실재 • 3인칭 시점 • 1인칭 시점 • 충분조건 • 고
독 • 세계들 • 이러저러하게 드러남 • 인상파 • 변화 • 환원주
의에 반대함

사진이 철학에 맞물리는 지점

유치원에서 있었던 실화입니다. 선생님이 아이들에게 자기가 가장 좋아하는 동물을 그려 오라는 숙제를 내 주셨습니다. 며칠 뒤 선생님이 아이들의 그림을 보던 중 사과만 그려진 종이를 발견하게 됩니다. 선생님은 사과를 그려 온 아이에게 좋아하는 동물을 그려 오라고 했는데, 왜 과일을 그려 왔냐고 물었습니다. 그러자 그 아이는 이렇게 말했습니다.

"선생님에게는 사과 뒤에 귀여운 새 한 마리가 보이지 않으세요?"

브레멘Bremen대학의 귀도 불불레Guido Boulboullé 교수가 예술학 입문 첫 수업 때 학생들에게 들려준 이야기이다. 나는 이 이야기에 큰 충격을 받았다. 예술에 대한 거창한 정의를 기대했는데, 정작 예술은 어린아이의 시각을 요구하는 행위였다.

'예술이 무엇이냐'라는 질문에 대한 합의된 답은 아직 없다. 이는 과학, 생명, 아름다움, 시간과 공간 등과 같은 개념도 마찬가지이다. 이런 사실은 얼마나 우리의 삶이 신비로움으로 가득한지를 암시한다. 확답할 수 있는 물음의 목록만큼이나 확답할 수 없는 물음의 목록이 많이 있으니까.

나는 예술을 작가의 정신이 특정한 장르의 규칙에 따라 물질적 재료와의 관계 맺음을 통해 자신을 드러낸 결과물이라고 이해하고 이 책을 쓰고자 했다. 그런 의미에서 사진이 예술이라는 점은 의심할 여지가 없다. 작가의 정신이 사진이라는 시각 예술의 규칙에 따라 물질적 재료와 관계 맺음을 통해 자신을 드러낸 결과를 사진이라고 한다면 말이다. 여기서는 카메라라는 도구가 빛 입자들Photons과

맺는 관계가 관건이 될 것이다.

　사진에 대한 이해는 사진이라는 장르에 대한 이해에만 국한되지 않는다. 사진이 다루는 대상 즉 자아, 타인, 삶, 감정, 외부 세계 등은 그 자체로 신비로움으로 가득한 대상이기 때문이다. 따라서 이런 대상의 본성에 대한 깊은 이해가 없다면, 사진에 대한 이해 역시도 피상적인 수준에 그치고 말 것이다. 사진이 철학과 맞물리는 지점이 바로 여기이다.

　이 책은 특정한 사진 이론가의 사상을 전하려는 목적과는 무관하다. 그동안 내가 전문 철학자로서 연구했던 형이상학의 주제들이 사진에 대한 이해와 어떻게 연결되는지 보여 주기 위해 집필되었다. 이는 특정 사상가에 대한 연구가 아니라 세계와 실재, 인식과 해석의 본성에 대한 연구이다. 이 책을 읽는 것은 나의 마음을 들여다보는 것과 같다. 철학자이면서 사진 작업을 하는 사람의 머릿속에는 무엇이 들어 있을까? 대개 그러하듯, 나의 머릿속 역시 정리 정돈이 되어 있지 않다. 수많은 느낌, 감정, 생각이 생겼다 사라지기 때

문이다. 그래서 나는 그것을 퍼즐의 조각으로 표현했다. 이 조각들이 얼핏 서로 연관이 없어 보일 수 있지만, 결국 하나로 연결되며 희미하지만 거대한 큰 그림을 보여 줄 것이다.

좋은 사진을 찍기 위해 굳이 이런 이해가 필요한가? 나는 그렇다고 생각한다. 거의 모든 사진의 대가들이 어떤 방식으로든 이 문제들을 인식했거나 적어도 예민하게 느꼈을 거라고 생각한다. 이런 문제에 대해 깊이 생각한다고 당장 당신의 사진이 좋아지지는 않을 수 있다. 그러나 사진과 세계를 바라보는 근본적인 시각이 변화할 것이다. 그 변화된 시각은 사진이라는 예술 장르가 갖는 혁명적 힘을 깨닫는 데에 도움을 줄 것이다. 당신이 셔터를 누르는 일상적인 행위는 실재의 본성, 이해와 해석의 문제, 정신과 물질의 관계 등에 대한 근본적인 물음과 맞닿아 있기 때문이다.

바다의 표면에서는 파도가 전부 보이지 않는다. 오직 깊은 물속에서만 파도의 전체를 볼 수 있다. 깊지만 동요 없는 심해에서 사진을 찍고 또 찍을 자신의 모습 전체를 성찰하는 시간이 되었으면 한다.

Large Piece

나에 관한 어휘들

성장통 즉, 새로운 어휘를 찾는 몸부림.
이건 나의 이야기이자 우리 모두의 이야기이다.

언젠가 소크라테스 Socrates 는 감옥에서 죽음의 독배를 기다려야 했다. 친구와 방문객에게 그는 자신이 탈옥이나 망명을 하지 않고 여기에 있는 이유는 뼈와 근육이 이러저러하게 움직인 결과가 아니라고 이야기한다. 그가 기꺼이 독배를 마시게 된 이유는 특정한 믿음들 때문이며, 자기 자신에 대한 이해 때문이다. 가령 그는 영혼과 사후 세계를 믿었고, 육체가 진리 탐구를 방해한다고 믿었다. 그는 자신을 한평생 더 나은 지식을 찾아 고군분투해 온 사람으로 이해했다.

뇌과학, 유전학 등이 발전한 오늘날 인간의 생물학적 특성에 대

해 많은 사실을 알아냈다. 그러다 보니 인간을 과학으로 모조리 설명할 수 있다고 믿는 사람도 많다. 그러나 인간은 과학적 사실들의 총합이 아니다. 그 누구도 나 자신을 '206개의 뼈+약 5리터의 피+심장 1개+간 1개+약 900억 개의 신경 세포+n'으로 이해하지 않는다. 인간은 늘 자신을 표현해 줄 어휘를 필요로 해 왔다. 독일의 철학자 마쿠스 가브리엘Markus Gabriel이 사유 어휘noetisches Vokabular라고 부른 것이다. 신화, 종교, 철학의 여러 견해를 포괄하는 표현이다. 이 어휘들을 통해서 우리는 스스로를 규정해 왔다.

예를 들어, 고대 메소포타미아의 길가메시 서사시Epic of Gilgamesh를 통해 고대인은 인간이 불사의 존재가 아니며, 우정을 포함한 평범한 일상을 소중히 여겨야 한다는 생각을 함께 공유할 수 있었다. 이런 생각은 삶의 목적과 방향에 영향을 주었다. 이런 이유로 과학이 발전한 오늘날 여전히 길가메시 서사시는 널리 읽히는 것이다. 수많은 고전이 같은 역할을 맡고 있다.

나는 나를 규정할 권리를 가진다. 나를 새로 규정하는 일은 새로

운 어휘의 옷을 입는 일과 같다. 한 가지 옷만 입으면 지겹듯 제한된 어휘는 나를 숨 막히게 만든다. 십 대 때 학교에서 나는 늘 인정받지 못했다. 미술 시간에 모두가 수채 물감으로 사물을 똑같이 따라 그리는 과제를 했지만, 나는 자화상을 그렸다. 그것도 포도 껍질을 도화지에 짓이겨서 말이다. 쇼팽Frédéric Chopin의 녹턴을 듣고 마음 깊은 곳에서 눈물을 흘렸으며, 수많은 시를 썼다.

똑같은 헤어스타일을 하고, 같은 옷을 입고, 정해진 답을 찾아야 하는 학교는 나를 숨 막히게 했다. 그럴 때면 통학 버스 대신 바닷가로 가는 버스를 탔다. 지금과 달리 허허벌판이었던 울산 울기공원 일대에서 방랑을 즐겼다. 사상가의 생각을 밑줄 긋고 암기해야 하는 도덕 시간에 교과서를 찢어 버리기도 했다. 기행과 광기, 반항. 오랜 시간이 흘러 깨달았다. 그때의 나는 새로운 어휘를 찾는 외롭고 힘겨운 싸움을 했었다고.

성.장.통. 즉, 새.로.운.어.휘.를.찾.는.몸.부.림. 이건 나의 이야기

이자, 우리 모두의 이야기이다.

어느 순간부터 카메라는 나의 새로운 포도 껍질이 되었다. 맘만 먹는다면, 누구든지 카메라를 통해 예술가가 될 수 있다. 지금까지 나를 제한해 오던 지긋지긋한 규정에 균열을 가져올 위험하고도 매혹적인 도구. 학교나 직장 생활에서 요구하던 매뉴얼과 규칙을 요구하지 않는다. 자유롭게 내 안의 것을 ex-press, 밖으로 끄집어낼 수 있다.

화가 지망생이던 앙리 카르티에 브레송Henri Cartier-Bresson과 최민식을, 재무부 경제학자였던 세바스티앙 살가도Sebastiao Salgado를, 다른 이의 자녀를 보살피는 보모였던 비비안 마이어Vivian Maier를 예술가로 만들어 준 건 바로 카메라였다. 이들처럼, 나 역시 어느 순간 학자라는 옷을 벗고 싶었다. 학술 활동이 담을 수 없는 영역이 존재한다는 걸 확신하면서부터이다. 주장에 근거를 제시하는 정당화 과정은 학술 활동의 필요조건이다. 근거의 옳고 그름을 탐구하면서 학술의 진보

가 가능하다.

그러나 내가 누군가를 사랑한다는 사실을 알기 위해서 객관적 근거를 확보할 필요는 없다. 내가 사랑하는 사람을 위해서 무엇을 해 줄지 고민할 뿐이다. 그와 만날 때의 다양한 감정이 무엇인지 확인하기 위해 뇌과학자나 물리학자에게 찾아갈 필요가 없다. 일몰의 아름다움을 체험하는 데에 역시 근거가 필요한 건 아니다. 쇼팽의 녹턴이 왜 아름다운지 알기 위해 철학이나 과학의 근거를 들먹일 필요가 없다.

타인의 삶을 이해하는 일에서도 마찬가지이다. 슬픔에 빠진 사람을 이해하기 위해 그의 혈액을 검사하거나, 뇌 영상을 찍자고 권유할 필요가 없다. 우리는 그의 삶을 다른 방식으로 바라보고, 이해한다. 사랑, 슬픔, 기쁨 같은 정서적 체험, 아름다움에 대한 체험, 타인의 삶에 대한 이해라는 체험이 발생할 때, 학술 활동은 멈춘다. 바로 그 지점에서 예술로서의 사진은 자기 목소리를 내기 시작한다.

당신이 무슨 일을 하든, 사진가로서의 자아를 창조하기를 바란

다. 그건 곧 새로운 어휘로 자신을 이해하는 일이기도 하다. 어차피 내가 누구이어야만 하는지에 관한 물음은 영원한 물음표이다. 그 물음에 미리 정해진 절대적인 답은 존재하지 않기 때문이다. "실존은 본질에 앞선다"라는 철학자 사르트르Jean-Paul Sartre의 말이 의미하고 있듯이.

사진가로서의 자아를 창조하는 일은 단지 다양한 선택지 중 하나가 아니다. 사진 예술이 당신의 웰빙Well-Being에 기여하기 때문이다. 못다 한 말이 내 안에 많다면, 그만큼 불행한 일이다. 내 안의 말들을 사진 작품으로 승화하는 과정에서 나는 만족감과 보람을 느낀다. 더욱이 내 작품이 다른 사람에게도 '미적 체험'의 효과를 가능하게 한다면 몹시 근사한 일일 수밖에 없다.

Small Pieces +

자아에
관하여

바람

15세의 시인 아르튀르 랭보Jean Nicolas Arthur Rimbaud를 떠나게 만든 바람은 어디서 오는가? 평범한 가장이자 직장인이던 화가 폴 고갱Paul Gauguin을 열대 섬으로 가게 만든 바람은 어디서 오는가? 온갖 병을 달고 살던 프리드리히 니체Friedrich Wilhelm Nietzsche를 산책하며 글을 쓰게 만든 바람은 어디서 오는가? 당신의 내면에 언제나 바람이 분다. 떠나라.

자아

인간은 심리적으로 단정 짓기를 좋아한다. 심리적인 평안
때문이다. 자이가르닉 효과 Zeigarnic Effect 이다. 완결되지 않은 상태는
우리에게 긴장과 불안을 야기한다. 하지만 본래적인 '나의 모습'은
정해져 있지 않다. 내가 걷는 길이 곧 나이다. 특정 직위, 명예
등으로 자신을 규정하고, 그 안에서 평안을 추구하지 말라. 당신은
되어 가는 과정으로서만 존재한다.

또 다른 자아

일평생 '~로서' 살고 싶지 않은 욕구. 일평생 좋은 아버지로, 좋은
어머니로, 좋은 남편과 아내로, 좋은 교사로, 좋은 공무원으로만
살고 싶지 않은 욕구. 내 안의 수많은 욕구와 충동에 귀 기울이자.
단일한 '나'는 없다. 하나의 꽃다발 안에 많은 꽃이 있듯이.
카메라를 잡는 행위는 매우 간단하고 단순하다. 하지만 어떤
의미에서 그 행위는 또 다른 자아를 창조하는 엄숙하고 흥분되는
선택이다. 철학자 니체는 이를 두고 내 안에 밝은 불꽃을
창조한다고 표현했다.

필연성과 우연성

우리의 삶은 연산 법칙이 아니다. 연산 법칙은 내적 필연성에
의해 작동한다. 따라서 1+3은 4가 되지 않으면 안 된다. 즉 1+3은
필연적으로 4이다. 반면, 나는 꼭 태어나지 않았어도 된다.
내가 없다고 해서 내적 필연성을 어기는 것은 아니기 때문이다.
마찬가지로 내 주위의 모든 사물이 거기 있는 이유는 순전히
우연이다. 꼭 그렇게, 꼭 거기에 있지 않아도 된다. 이런 맥락에서
사진 촬영이란 행위는 중요한 의미를 갖는다. 우연적인 사물들
속에 미적 질서를 부여하는 활동이기 때문이다. 미적 질서를
통찰하는 심미안을 통해 우연의 세상에 의미를 부여한다.

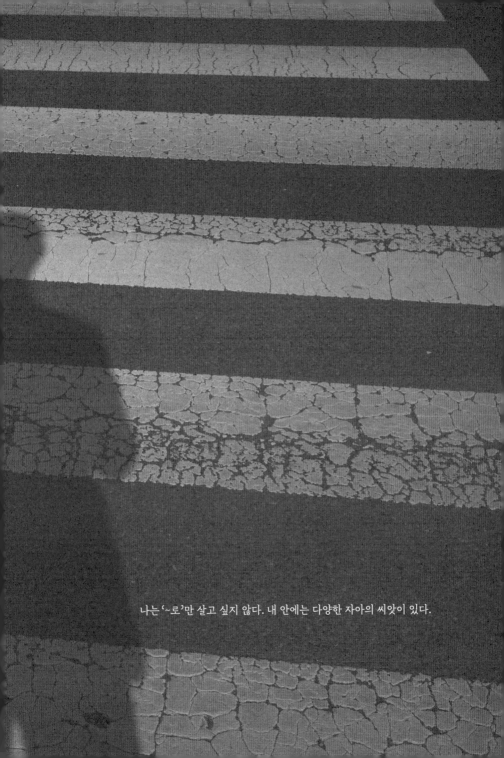

나는 '~로'만 살고 싶지 않다. 내 안에는 다양한 자아의 씨앗이 있다.

사고 실험

누군가가 구겨서 버린 종이 조각을 상상해 보자. 그리고 그 종이 조각에게 자기의식이 생긴다고 상상해 보자. 그는 '내가 왜 여기에 있지?'라고 스스로에게 물을 것이다. 우리는 제삼자로서 그에게 "누군가가 너를 거기에 던졌기 때문이야"라고 답해 줄 수 있다. 그러자 종이 조각은 우리에게 이렇게 말한다.

"그런데, 왜 하필 그는 나를 여기에 던졌지? 그리고 왜 하필 내 옆엔 잡초와 이런저런 돌멩이들이 있지? 왜 하필?"

종이 조각은 자신이 왜 하필 바로 거기에 있는지에 대한 합리적인

이유를 찾을 수 없을 것이다. 모든 것은 단지 우연이기 때문이다.

놀랍게도 종이 조각 사례는 우리의 이야기이다. 당신이 꼭 그렇게

있어야 할 필연적인 이유는 없다. 모든 건 우연이다. 이 말이

의미하는 바는 다음과 같다.

　　당신은 꼭 그렇게 있지 않아도 된다.

Large Piece
나에 관한
어휘들

여유

알베르 카뮈^{Albert Camus}는 형벌을 받는 시지프의 모습에서 삶의 부조리함을 보았다. 시지프는 언덕 위로 바위를 굴려 올려놓지만 바위는 곧 다시 굴러떨어진다. 그는 다시 바위를 올려놓아야 한다. 이런 행위에 무슨 의미가 있는가? 그런데 우리 인생도 이런 측면이 있다. 나는 왜 꼭 이러저러한 삶을 살아야 했을까? 사진 행위는 시지프의 형벌과 같은 삶에 허락된 가장 효과적인 해방의 순간일는지도 모른다. 그것은 이러저러한 삶을 살아온 나에게 새로운 자아의 창조를 가능하게 해 준다.

논문 밖

철학 논문은 나름의 역할이 있다. 하지만 나는 철학자로만 살고
싶지 않다. 더 정확하게 말하면, 철학자로서만 실재와 접촉하고
싶지 않다. 철학이든 과학이든 학술 활동은 객관적 근거를
추구하여 실재의 본성을 파악하려 한다. 하지만 실재와의 접촉은
그 이외의 방식으로도 가능하다. 어린아이가 어머니의 품에서
사랑을 느끼는 순간을 상상해 보라. 논문 쓰는 일을 멈추고 나는
떠난다. 살과 피를 가진 인간을 직접 만난다. 그의 표정을 본다.
그의 삶을 이해한다. 빛의 미묘한 변화에 따른 외부 세계의
변화에 주목한다. 셔터를 누른다. 그런 일에 개념과 논리 분석은
일차적으로 무의미하다. 논문 쓰는 일을 멈추면, 비로소 담벼락 밑
민들레꽃이 보인다. 삶이 보인다. 미적 의미가 보인다.

민들레꽃

독일 본Bonn대학교 철학 박사과정에 있을 때, 나는 아침 일찍 학교에
가곤 했다. 3층 방에서 계단을 따라 내려오면 현관문이 나오고, 그
문을 열면 마당이 보이고, 그 마당은 담벼락으로 가로막혀 있었다.
담벼락을 마주 본 상태에서 왼쪽으로 걸어가면 길이 나온다.
그럼 곧장 트램을 타러 가면 된다. 어느 날 정문을 열고 담벼락을
마주했을 때, 노란 민들레꽃 한 송이가 눈에 들어왔다. 번개라도
맞은 듯 그 자리에 멈춰 섰다. 어제도, 그제도 저 꽃은 저기
있었다. 하지만 그때는 내 눈에 보이지 않았다. 민들레꽃-사건은
내게 또 다른 자아를 창조하게 했다. 심미안을 뜨면 일상 도처에
아름다움과 미적 의미가 있다는 사실을 깨닫는다.

당신의 민들레꽃

미적 체험을 하기 위해서 꼭 낯선 문화나 풍경을 찾아 떠날
필요는 없다. 앙리 카르티에 브레송이 카메라를 들고 길거리로
들어선 순간 그의 눈에는 수많은 '브레송만의 민들레꽃'이 보였다.
당신만의 민들레꽃은 어디에 있는가? 당신이 그것을 보지 못하는
이유는 무엇인가?

욕구

스마트폰의 보급으로 누구나 카메라를 사용한다. 카메라-그
종류가 무엇이든-는 단순히 일상의 기록 이상을 가능하게 하는
도구임을 기억해야 한다. 인간은 천성적으로 알고자 하지만 동시에
표현하고자 한다. 그 표현과 함께 새로운 자아를 창조해 낸다.
새로운 삶의 스토리가 쓰인다. 카메라는 자아 창조와 자아 해방을
가능하게 하는 무시무시한 발명품이다. 예컨대 이란의 사진가 쉬린
네샤트Shirin Neshat의 작품을 통해 우리는 이런 사실을 확인해 볼 수
있다. 차도르를 쓴 여인의 얼굴에 이란 여성 시인들의 시구詩句를
그려 놓고 찍은 사진은 새로운 자아 창조와 자아 해방을 향한
강렬한 욕구를 표현하고 있다.

비비안 마이어의 예

비비안 마이어는 대부분의 시간을 미국 시카고에서 보모로
일했다. 21세기 초반 존 말루프^{John Maloof}가 그의 필름을 우연히
발견하기 전까지 아무도 마이어가 15만 장에 달하는 사진 원판을
남겼다는 사실을 알지 못했다. 평생 미혼으로 보모의 역할에
충실히 살았으나, 우리는 그를 '한 가정의 보모'가 아닌 '위대한
사진 예술가'로 기억한다. 카메라를 매개로 보모 마이어는 예술가
마이어가 되었다. 그는 남들이 그냥 지나쳤을 수많은 민들레꽃을
사진에 담았다.

난해함의 유혹

예술을 진지하게 시작할 때 난해함보다는 진솔함이 중요하다.
적어도 예술에서 난해함은 두 가지 종류가 있다. 첫 번째 난해함은
표현의 미숙함에서 기인한 일종의 소통 장애이다. 두 번째
난해함은 기존의 상식에서 벗어나 새로운 관점이나 시각을 제시한
경우에 발생한다. 가령 윌리엄 클라인^{William Klein}의 사진집『뉴욕』은
당대의 많은 이들에게 매우 난해하게 다가왔다. 28mm 화각으로
담은 그의 사진은 구도나 구성 면에서 이전의 사진과 달랐기
때문이다. 하지만 클라인의 사진은 세계를 바라보는 새로운 시각을
제시한 시도로 평가받는다. 그는 결코 난해함을 의도하지 않았다.
누구보다도 진솔하게 뉴욕의 모습을 담고자 했다. 예술을 시작할
때부터 난해함을 추구하면, 소통이 아닌 불통이 발생한다.

질문

나도 나를 잘 모른다. 그래서 내가 진정으로 무엇을 표현하고

싶은지 잘 모를 수도 있다. 그렇다면 이렇게 자신에게 물어보라.

'내가 내일 죽는다면, 오늘 사진으로 담고 싶은 주제는 무엇인가?'

자유

내가 이러이러한 삶을 사는 것에 필연적인 이유가 없다는 말은 곧
이렇게 있지 않아도 된다는 걸 의미한다. 숫자의 세계엔 자유란
없다. 1+1은 2이어야만 한다. 하지만 나는 숫자가 아니다. 단지
한 가정의 아버지나 어머니, 회사의 대리나 부장으로만 살아야 할
필요가 없다. 꼭 그러지 않아도 된다. 그런 의미에서 나는 자유로운
존재이다. 가정이나 직장을 꼭 버릴 필요는 없지만, 어쨌든 내 안의
다른 자아를 창조하는 일은 내 자유의 문제이다. 또 다른 자아를
창조하지 않아도 되지만, 그걸 시도한다고 해서 잘못된 일도
아니다. 내가 사칙 연산의 세계에 사는 숫자가 아닌 이상.

풍선은 저기에 있다. 그저 우리는 마주쳤을 뿐이다. 별다를 건 없다.
마주치지 않았어도 되는데 마주쳤으니 또한 특별하다.

Large Piece

장어로 　세례를 　받은 날

SUV 자동차 앞에 그가 서 있었다.

그건 영화의 한 장면 같았다. 믿을 수 없는 만남이었다.

"장어구이 먹습니까?"

11년의 독일 생활을 마치고 2016년에 귀국했다. 학부부터 박사 과정까지 독일 유학은 힘들었지만, 원 없이 공부에 전념할 수 있었 기에 특별한 시간이었다. 학회지에 철학 논문을 게재하는 일이 어 느 정도 익숙해지자, 마음속에서 나의 또 다른 자아가 고개를 내밀 기 시작했다.

반항적인 십 대를 보냈지만, 독일 생활은 나를 엉덩이가 무거운 학자로 만들어 주었다. 학자에게 필요한 인내심, 과제 집착력, 논리 력, 논술 능력이 향상된 이유였다. 그러나 다른 한편으로 나는 학자

자아만으로는 채울 수 없는 공허함을 느꼈다. 내 안에서 '머리칼을 흩날리는 바람을 느끼며 떠나라'라는 강렬한 욕구가 올라오고, 논문으로 담아내지 못할 미묘한 정신의 내용물들이 얼핏얼핏 모습을 드러낼 때마다 견딜 수가 없었다.

2017년부터 틈틈이 카메라를 들고 예전에 방랑을 즐기던 울산 바닷가로 나가기 시작했다. 수산 시장도 찍고 바닷가 풍경도 찍었다. 그냥 찍고 싶은 대로 찍었다. 스스로 만족할 때까지 셔터를 눌렀다. 2019년 그분을 만나기 전까지 그랬다. 운전면허가 없는 나는 무궁화 열차를 타고 부산 좌천 역에서 내렸다. 저 멀리 SUV 자동차 앞에 그가 서 있었다. 사진가 김.홍.희. 그건 영화의 한 장면 같았다. 믿을 수 없는 만남이었다.

<p style="text-align:center">* * *</p>

한동안 사진이 어렵게 다가왔다. 내가 찍은 사진을 볼 때마다 그

런 생각이 더 강해졌다. 뭔가 길을 잘못 들었다는 직감과 함께 허무감이 몰려왔다. 그때 한 지인이 김홍희라는 사진가를 알고 있는데, 그분에게 사진을 보내서 평가를 받아 보라는 조언을 주었다. 그 이름을 처음 듣기에 인터넷 검색을 해 봤더니, 독일 생활할 때 EBS 기행 시리즈 〈세계 테마 기행-볼리비아 편〉에서 봤던 분이었다.

망설일 이유가 없어 나는 김홍희 선생님께 울산 방어진 수산 시장 등에서 찍은 사진 열다섯 장을 보내서 평가를 부탁드렸다. 며칠 뒤 선생님께서 내 사진을 평가한 내용을 유튜브 방송에 공개했고, 그것을 본 나는 나 자신에 대해 실망할 수밖에 없었다.

"당신 사진엔 삶이 느껴지지 않습니다."

그의 가혹한 평을 듣고 그동안 작업한 다큐 사진들을 모두 버렸다. 며칠 뒤 그분을 보러 부산 기장으로 향했다. 사진에 삶을 담는 사람이 몹시 궁금했다.

이런저런 이야기로 제법 오랜 시간 대화를 나눴을 때, 김홍희 선생님은 대뜸 "장어구이 먹습니까?"라고 물었다. 나는 비위가 약해서 생선회, 선짓국, 심지어 막창 같은 요리도 먹지 못한다. 하지만 차마 먹지 못한다는 말을 할 수가 없어 기장 시장 안의 한 장어구이 집으로 들어가 앉았다.

역시나! 껍질이 벗겨진 채 꿈틀거리는 장어를 보고 있자니 구역질이 나왔다. 잘린 장어 얼굴의 수염이 보였을 때 그 수염이 내 뺨에 닿는 느낌에 소름이 끼쳤다. 사실 언젠가부터 원인 모를 뱀 공포증을 앓고 있다. 내가 사는 도시의 고층 아파트에 뱀이 나올 리 있겠는가. 그런데도 증세가 심한 날이면 뱀 한 마리가 책상 밑이나 이불 안에 도사리고 있지 않을까 하는 걱정이 들 정도였다. 그리고 잠이 들 무렵 뱀 한 마리가 혀를 날름거리며 내 얼굴 가까이 다가오는 상상으로 힘들어하곤 한다. 그러니 뱀을 닮은 장어를 좋아할 수 없었다.

현실을 직시하기 싫어서 두 눈을 감고 싶었다. 그런데 숯덩이 위 석쇠에서 타들어 가는 장어의 잘린 몸통을 바라보던 순간, 문득 꽝

장히 강렬한 깨달음이 나를 엄습했다. 그 깨달음의 내용이 마치 계시처럼 내 마음속에 새겨졌다.

'나는 지금까지 타인의 주변만 겉돌았다. 이건 나의 못난 모습이다. 논문에서 다뤘던 '인간'이 아닌, 살과 피를 가진 타인의 삶 깊숙이 들어가야 한다. 더 이상 피할 수 없다. 이게 내가 해야 할 일이다.'

10년 넘게 허연 손으로 논문만 읽고 쓰던 나는 깨달았다. 꿈틀거리며 익어 가는 장어의 살점 앞에서. 토할 것처럼 역겨웠지만 입에 넣으니 꿀맛. 세상의 새로운 살결을 벗기고 엿봐야 한다는 걸. 어찌 보면 그날 나는 구루들의 구루 김홍희에게 장어로 세례를 받은 셈이다.

그 후 2년 뒤에 나는 첫 다큐멘터리 작업을 위해 경주 문무대왕릉의 무당을 만났다. 두려움은 없었다. 오직 그의 삶을 이해하고 공감하고 싶은 마음뿐이었다. 그 뒤로 울산 평동마을에 육지 해인 어

르신들을 만났다. 시간과 조건이 충분치 않았지만 그들의 삶을 최대한 이해하여 사진으로 담고자 노력했다.

예술가-자아는 결코 쉽게 창조되지 않는다. 그를 가로막던 나의 모습과 먼저 대면해야 한다. 그걸 인정해야 하고, 그 모습과 작별해야 한다. 니체의 말처럼 자기 자신을 태워서 재로 만들지 않고는 내 안에 새로운 불꽃을 창조할 수 없다.

Large Piece
장어로 세례를
받은 날

Small Pieces

세계에
관하여

세계 그 자체

무엇이 진짜 세계인가? '진짜 세계'란 있는가? 세계 그 자체란 없다. 만일 세계 그 자체가 없다면, 세계를 있는 그대로 담으려는 당신의 생각은 무의미해진다. 카메라는 있는 그대로의 세계를 담는 도구가 아니다.

물음들

신호등 그 자체란 있는가? 신호등은 보통 폴리카보네이트로 만들어진다. 그 분자 구조가 신호등 그 자체인가? 아니면 분자를 구성하는 원자들의 집합이 진짜 신호등인가? 아니면 쿼크인가? 괴테<small>Johann Wolfgang von Goethe</small>의 『파우스트』 그 자체란 있는가? 그 책의 셀룰로오스 분자 구조가 책의 진짜 모습인가? 아니면 그 분자를 구성하는 원자들의 집합이 책의 진짜 모습인가? 우리의 마음속에 시시각각 떠오르고 사라지는 느낌, 감정, 생각의 진짜 모습은 무엇인가? 신경 세포들의 특정 상태인가? 전기 신호인가? 두뇌 특정 부위의 활성화인가?

기이한 상황

결혼식 날 다이아몬드 반지를 끼워 주는 신랑을 향해 신부가
말한다. "감동적이야. 사랑해." 그러자 신랑은 이렇게 답한다.

 "뭐가 감동적이란 말이지? 다이아몬드를 구성하는 원자들이
 위치를 이동한 것일 뿐인데?"

다이아몬드는 탄소가 특정한 형태로 배열된 결과물이다. 그러나
탄소의 화학적 성질에 대한 지식을 획득한다고 해서 결혼식장에서
다이아몬드 반지가 가지는 의미가 설명되지 않는다. 실제로
존재하는 것은 탄소들의 배열이고, 다이아몬드 반지가 가지는
'상징'이나 '의미'는 허구라고 말할 수 있을까? 결혼식에서
다이아몬드 반지는 분명 특정한 의미를 가지며, 손가락에 끼워 주는
행위는 당사자의 인식에 영향을 미친다. 탄소들의 특정 배열이
다이아몬드 반지가 드러나는 유일한 방식이 아니다.

고백

철학자 존 설 John Searle 은 중력, 전자기력, 강력, 약력이 지배하는 물리적 입자로 구성된 우주에 어떻게 자신이 자기를 아는 의식, 도덕적 의무, 아름다움과 추함, 사회적 제도 등이 생겨났는지 매우 놀랍다고 고백했다. 이 철학자와 마찬가지로 우리는 네 개의 힘과 물리적 입자가 세계의 전부라고 믿지 않는다.

Large Piece
장어로 세례를
받은 날

또 다른 요소

만일 교통법의 내용이 없다면, 신호등은 단지 폴리카보네이트 분자들의 집합에 지나지 않을 것이다. 결혼이라는 세리머니^{ceremony}가 없다면, 다이아몬드 반지는 단지 탄소 분자들의 집합에 지나지 않을 것이다. 그렇다면 책의 내용은 어디서 왔는가? 이론과 사상의 내용은 어디서 왔는가? 신호등을 신호등으로 만들어 주는 교통법의 내용은 어디서 왔는가? 이 물음 앞에서 우리는 물질 영역에 속하지 않는 또 다른 요소가 존재한다고 추측할 수 있다.

마음

우리 마음을 구성하는 느낌, 감정, 생각 등은 단지 두뇌 안의 신경적
상태가 아니다. 전기, 화학적 신호도 아니다. 그런 물질 조건을 통해
마음이 생겨난다고 해서, 마음이 곧 물질 조건과 같은 것이라는
결론이 나오지 않는다. 1+3은 4라는 나의 생각이 옳은지 틀린지
알기 위해서 내 두뇌 안의 전기, 화학 신호를 분석할 필요는 없다.
나의 느낌과 감정을 확인하기 위해 뇌 영상을 찍을 필요도 없다.

Large Piece
장어로 세례를
받은 날

실재

실재 그 자체란 없다. 다이아몬드 반지는 결혼이라는 세리머니를 통해 의미를 획득하며, 리오넬 메시Lionel Messi의 움직임은 축구 경기라는 사회적 약속을 통해 의미를 획득한다. 괴테의 책은 셀룰로오스 분자의 집합이지만, 동시에 독자의 마음속에 정신적 내용으로도 존재한다. 물리적 입자들은 분명 실재한다. 하지만 결혼식의 다이아몬드 반지도, 책의 내용도 실재한다. 더 나아가 그 대상들은 나와 관계 맺는 다양한 방식과 맥락에 따라 다양한 의미를 획득한다. 가령 결혼식 예물로 사용할 때와 금은방에서 판매할 때 다이아몬드 반지는 다른 의미를 획득한다. 실재란 내가 어떤 방식으로 관계 맺느냐에 따라 다르게 주어진다.

3인칭 시점

과학은 기본적으로 3인칭 시점을 기반으로 한 활동이다. 아무리 내가 극심한 통증을 느끼더라도 의사는 나를 3인칭으로 관찰할 수밖에 없다. 혈액 분석, CT 촬영 등과 같은 도구를 통해서 의사는 내 통증의 원인을 제삼자로서 찾아낸다. 천체물리학자는 항성과 행성을 관찰하며, 분자생물학자는 분자현미경으로 신경 세포를 관찰한다.

1인칭 시점

그 누구도 자신의 내면을 3인칭 시점으로 들여다보지 않는다. 내가 지금 배고프다는 사실을 알기 위해서 내가 나를 제삼자로 관찰할 필요가 없다. 나는 나의 배고픔을 직접적으로 안다. 나의 내면은 1인칭 시점으로 파악된다. 따라서 우리는 3인칭과 1인칭으로 세계를 파악한다. 3인칭을 기반으로 하는 과학은 1인칭 시점을 대체할 수 없다. 즉 나의 1인칭 시점은 제삼자가 직접적으로 접근할 수 없는 우주에서 유일무이한 시점이다.

충분조건

1인칭 시점이 제삼자에 의해 직접적으로 파악될 수 없기에 우리는 각자만의 시각으로 세상을 바라볼 수 있다. 사진이 예술이 될 수 있는 조건 중 하나가 바로 여기에 있다. 3인칭 시점으로 바라본 세상만을 인정한다면, 우리는 누군가의 판단에 '옳고 그름'이라는 잣대밖에 적용할 수 없다. 그러나 우리는 각자 고유의 시점으로도 세상을 바라본다. 당신이 보는 세상은 내가 보는 세상과 다를 수 있다. 카메라를 든 당신이 예술가가 되기에 충분한 조건을 이미 가진 이유이다.

Large Piece
장어로 세례를
받은 날

고독

우리는 필연적으로 고독을 느끼는 존재이다. 타인의 1인칭 시점을 공유할 수 없다. 우리는 마치 격리된 섬과 같다. 학습을 통해 타인의 행동에 상호 작용하며 그를 이해하는 법을 터득했지만, 원초적인 고독은 사라지지 않는다. 바람이 분다. 지위와 명예라는 나의 가면이, 너저분한 누더기가 떨어져 나간다. 지독한 고독만이 남겨진다. 예술 행위는 그 고독한 자가 남기는 처절한 몸부림 혹은 은밀한 몸짓이다.

세계들

세계란 매우 다층적이다. 물리적 입자도, 두뇌 상태도, 분자 구조도 세계의 일부이다. 사회적 제도도, 책의 내용도, 물리와 수학과 철학의 이론도 세계의 일부이다. 숫자도 세계의 일부이다. 있는 그대로의 세계란 없다. 철학자 니체의 말대로 사실은 없다. 오직 해석만이 있다.

Large Piece
장어로 세례를
받은 날

나는 그의 시점을 공유할 수 없다. 마찬가지로 그 역시 나의 시점을 공유할 수 없다.
우리는 하나의 섬과 같다. 물리적 거리와 무관하게.

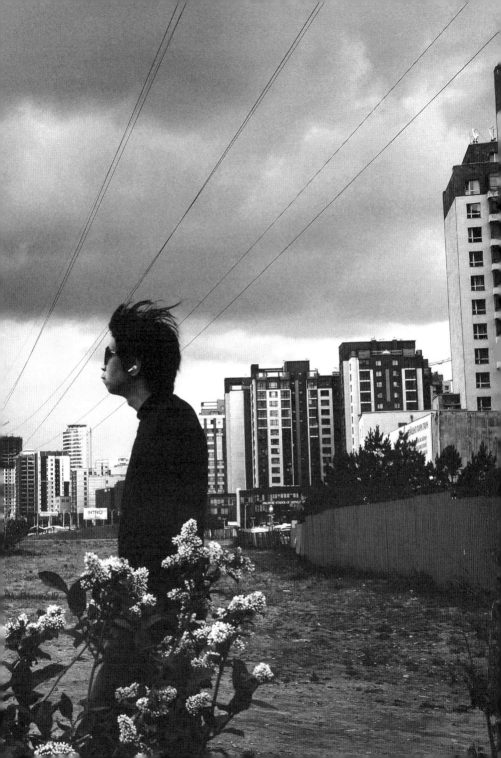

이러저러하게 드러남

있는 그대로의 세계가 없다면, 당신은 왜 있는 그대로의 세계를
사진에 담으려 하는가? 당신이 담으려 하는 세계는 무엇인가?
정말 그 대상은 '있는 그대로'의 것이라고 말할 수 있는가? 존재는
항상 특정한 맥락에서 '이러저러하게' 드러난다. 화학자에게는
탄소의 특정한 배열이 드러나지만, 결혼 당사자에게는 맹세의
상징으로서의 결혼반지가 드러난다. 사진을 찍으려는 당신에게
존재는 늘 '이러저러하게' 드러난다. 그런데 왜 당신에게 그것이
생생하게 포착되지 않는가? 일상적인 장면과 풍경에 뭐 특별할
게 있겠는가? 이 모든 건 당신이 어떤 맥락을 부여하는가에 대한
문제와 직결된다.

인상파

19세기 후반 등장한 인상파 화가들은 회화가 세계를 있는 그대로
반영하는 게 불가능하다는 점을 간파했다. 연못 그 자체란 없다.
빛의 변화에 따라 시시각각 달라지는 무언가만 있을 뿐이다.
엄밀히 말해서 인상파 화가 역시 세계를 있는 그대로 반영하지
못한다. 자신이 외부 세계를 본 시점부터 캔버스에 그리는 과정
중에 빛은 계속 변화하기 때문이다. 신이 아닌 이상, 이전의 순간을
정확하게 반영할 수는 없는 노릇이다.

Large Piece
장어로 세례를
받은 날

즉 인상파 역시도 세계 그 자체를 반영하지 못한다. 르네상스나 바로크 회화 역시 마찬가지이다. 카라바조Michelangelo Merisi da Caravaggio의 그림과 다빈치Leonardo di ser Piero da Vinci의 그림 중 어느 쪽이 더 사실에 가까운지 말할 수 있을까? 이런 물음이 그 그림을 이해하는 데에 큰 의미가 있을까? 물론 이 물음은 피카소Pablo Ruiz Picasso, 그 이후 뒤샹Henri Robert Marcel Duchamp의 등장으로 무의미해졌다. 이 화가들 모두 자신이 부여한 특정한 맥락에서 드러난 존재의 모습을 담았을 뿐이다. 세계 그 자체가 아니라.

변화

같은 사물, 같은 상황 속에서 어떻게 외부 세계가 다르게 다가오는지 쉽게 체험해 보는 방법이 있다. 가령 엘라 피츠제럴드^{Ella} Jane Fitzgerald의 〈미스티^{Misty}〉를 들어 보라. 늘 걷던 길에서, 신호등을 기다리며, 비 내음을 맡으며. 그 음악이 내 마음에 들어오면서, 외부 세계가 어떻게 달라지는지 체험해 보라. 내가 적극적으로 존재에 맥락을 부여한다는 건 그런 것이다. 세계 그 자체는 없다. 피츠제럴드의 음악을 듣는 내 마음이 존재와 맺는 관계 맺음만이 있다.

Large Piece
장어로 세례를
받은 날

환원주의에 반대함

사진에 대한 이해는 존재에 대한 환원주의^{Reductionism}와 동행하기 힘들다. 환원주의는 세계를 하위 층위와 상위 층위로 나눈다. 하위 층위에는 신경 세포, 분자, 그리고 가장 아래에는 물리적 입자들이 위치하고, 상위 층위에는 인간의 마음, 정신 그리고 맨 위에 문화가 위치한다. 환원주의는 하위 층위가 상위 층위의 토대이므로 하위 층위에 대한 지식만으로 상위 층위를 설명할 수 있다고 믿는다.

그러나 하위 층위만으로 상위 층위를 설명할 수는 없다. 이건

과학적 진보와 무관한 이야기이다. 물리적 입자들의 움직임만으로

리오넬 메시가 써 내려간 인간 승리의 이야기와 감동은 설명될 수

없다. 신경 세포에 대한 과학적 지식만으로 우리의 체험을 설명할

수 없다. 문화 역시 유전자나 두뇌에 대한 지식만으로 설명할 수

없다. 이게 바로 우리가 정신을 인정해야 하는 이유이다. 정신은

두뇌 활동을 필요로 하지만 두뇌 활동에 대한 지식만으로 온전히

파악할 수 없다. 사진 예술 역시 빛 알갱이들의 단순한 집합이

아니다. 사진 예술이야말로 이 우주에 자기 자신을, 타인을, 세계를

부단히 탐구하고 이해하고 표현하려는 정신의 존재를 암시해 주는

강력한 증거 중 하나이다.

Large Piece
장어로 세례를
받은 날

Large Piece

어느 간판

한 사람이 나를 본다. 슬픔에 잠긴 사람은 서로를 알아본다.

새드SAD가 아니라 다스DAS였다!

　스물네 살에 독일 브레멘으로 떠났다. 브레멘은 우중충하기로 유명한 독일 도시 중에서도 함부르크와 함께 일조량이 가장 적은 도시이다. 처음 몇 년 동안은 가을에서 겨울로 넘어가는 시기에 계절성 우울증을 앓았다.

　블루 네이는 길거리에 나뒹구는 낙엽을 보면서 시작된다. 가을의 누렇고 끈적한 햇살, 새촘한 바람, 그리고 특유의 가을 냄새가 느껴지면 내 감정 곡선은 아래로 처지기 시작한다. 가슴이 시려워서 옷 안에 손을 넣어 온기를 주지만 시려움은 사라지지 않는다. 오히

려 그 느낌은 점점 진해지고 세력을 확장해서 내 몸 위에 군림한다. 그러면 나는 몹시 작아지고 움츠러들어 지나가는 사람에게 비웃음을 살 것만 같아 힘들어진다. 주위의 풍경이 차츰 생기를 잃으며, 회색빛으로 물든다. 쇼윈도에 비친 내 얼굴은 윤곽이 잘 보이지 않는다. 일순간 바람에 내가 사라질지도 모른다는 불안이 엄습한다.

"내가 웃지 않을지도 몰라. 힘든 일이 있어서 그런 거니까 오해하지 말아 줘."

친한 학교 친구들에게 미리 부탁을 한다. 내 얼굴에서 감정 표현이 탈색될 거란 걸 알기 때문이다. 차라리 아무것도 느끼지 못하는 돌멩이라도 되면 좋으련만. 가슴을 시리게 만드는 얼음 칼날이 움직일 때마다 발끝부터 머리끝까지 냉기를 퍼뜨린다. 하지만 나는 안다. 그 우울한 감정은 또 다른 세계를 향하는 입구라는 사실을. 약 일주일 정도 열리는 마법의 입구. 그 입구로 들어간 자만이 다음과 같은 글귀를 마음으로 느낄 수 있다.

한 사람이 나를 본다. 슬픔에 잠긴 사람은 서로를 알아본다.

거리와 상관없이. 그 눈빛은 결코 나를 속일 수 없다.

허나 슬프다고 말하지 않는다. 옷매무새를 잠시 만질 뿐.

그건 태초부터 정해진 우리만의 규칙.

그냥 우리를 둘러싼 푸른빛만이 느린 춤을 추도록 둔다.

창백하게 날이 선 춤선,

그의 그림자가 내 얼굴에 음영을 남기며 스쳐 간다.

＊ ＊ ＊

계절성 우울증이 한창이던 어느 날 학교에서 집으로 걷고 있었다. 아침부터 햇살을 볼 수 없는 구름 낀 날이라 저녁 6시에는 음식점이나 술집의 간판에 불이 들어와 있었다. 그날따라 평소에 인지하지 못했던 간판 하나가 눈에 들어왔다. 간판에는 새드^{SAD}라고 적혀 있었고, 지나가면서 보니 술과 음식을 파는 펍 같았다. 무엇보다

한국어로 '슬픈SAD'이라고 적힌 그 간판이 특별하게 다가왔다. 마치 내 슬픈 마음을 알아주는 듯 느껴졌기 때문이다.

며칠 뒤, 마법의 입구가 닫혔을 때 문득 그 간판이 생각났다. 그래서 학교 가는 길에 다시 간판을 확인했는데, 가게 이름이 새드SAD가 아니라 다스DAS라는 사실을 확인할 수 있었다. 다스DAS는 독일어의 중성 정관사이자 지시 대명사이다. 예를 들어 빵은 독일어로 Das Brot다스 브롯이며, 이때 빵은 중성 명사이다. 한편 "이것은 빵이다"는 독일어로 "Das ist ein Brot다스 이스트 아인 브롯"이다. 이때 다스DAS는 지시 대명사로 사용된다.

그때는 그냥 웃음이 났다. 분명 새드SAD로 보였는데, 사실 다스DAS였으니까. 그 간판이 새드SAD라는 사실은 참이 아니다. 그 간판은 다스DAS였고, 그게 바로 가게 주인의 의도였고, 간판을 부착하는 규칙에도 맞으니까. 행위자의 의도는 이런 식으로 해석자의 행위에 제약을 가한다. "내가 의도한 건 다스DAS이니까 당신이 잘못 해석한 거요"라고 말이다.

하지만 체험을 하는 정신의 입장에서 하나의 옳은 세계란 없다. 우울한 자에게 다른 풍경이 펼쳐지듯이. 이러저러하게 드러나는 방식은 정신이 실재와 어떠한 관계를 맺느냐에 따라 달라진다. 가령 소변기를 생각해 보자. 화학자에게 소변기는 금속 양이온과 비금속 음이온의 결합물로 드러날 것이다. 소변이 급한 누군가에게 소변기는 소변을 보는 도구로 드러날 것이다. 그리고 예술가 마르셀 뒤샹에게는 획기적인 예술 작품으로 드러날 것이다. 우리는 세계 그 자체와 접촉하지 않는다. 단지 이러저러한 드러남을 마주할 뿐이다.

사진 역시 내가 실재와 관계 맺는 방식에 따라 다양하게 드러나는 존재를 포착할 뿐이다. 셔터를 누르기 전에 실재와 맺는 관계 맺음이 우선한다. 셔터를 누르는 행위는 내가 실재와 맺는 특정한 관계의 산물이다. 일련의 사진을 모으고 배열하면서, 작가 노트를 작성하면서, 그 관계 맺음의 전 면모가 더 분명하게 드러난다.

셔터를 누르는 행위는 내가 실재와 맺는 특정한 관계의 산물이다.

Small Pieces

$+$

해석에
관하여

타인의 마음

나에게 마음이 있듯이 타인에게도 마음이 있는가? 놀랍게도 이 물음은 타인의 마음 문제The problem of other minds라 불리며 난제로 남아 있다.

곤혹스러움

타인이 울고 웃을 때 나는 그에게 마음이 있음을 의심하지
않는다. 하지만 그것을 어떻게 증명할 수 있냐고 요구받으면
곤혹스러워진다. 지금까지 나는 타인에게 마음이 있다는 믿음을
단지 그렇게 추측해 왔을 뿐이라는 사실에 직면하게 된다.

Large Piece
어느
간판

행동

일상에서 우리는 타인의 행동을 관찰함으로써 마음 상태를
추측한다. 개나 고양이 같은 애완동물에게도 같은 이치가
적용된다. 강아지가 꼬리를 흔들며 외출하고 들어온 내게 다가올
때 '반가운 모양이로구나'라고 추측한다. 나는 결코 개가 되어 본
적도 없고, 그럴 수도 없는데 말이다!

관찰

누군가가 어떤 이유로든 그 어떤 행동을 보이지 않는다면, 우리는 더 이상 그의 마음 상태를 알아내기 힘들다. 타인의 행동이 마음을 이해하는 가장 확실한 통로라고 한다면, 미묘한 행동의 변화에 대한 섬세한 관찰은 그 중요성이 달라진다. 특히 사진가에게는 말이다.

Large Piece
어느
간판

확실한 단서

웃음에도 종류가 가지각색이다. 슬픈 표정도 가지각색이다. 게다가
개인마다 또 다른 특성이 있다. 빛의 변화에 따라, 빛의 유무에 따라
같은 표정도 다르게 다가온다. 타인의 마음과 관련해서는 행동의
변화에 대한 인식, 즉 현상만이 가장 확실한 단서이다. 따라서
타인이 누구인지 사진으로 담고 싶다면 그의 행동을 붙잡아야
한다. 그의 표정, 태도, 제스처, 뒷모습과 옆모습, 그의 손, 그의
눈빛. 설령 같은 사람의 행동이라도 빛에 따라 다르게 드러난다.

형사와 사진가

형사는 범인을 잡기 위해 타인의 행동을 관찰하지만, 사진가는

무언가를 표현하기 위해 타인의 행동을 관찰한다. 주.도. 면. 밀. 한.

관찰을 해야 한다는 점에서 둘 모두 같은 상황에 있다.

매초 화백의 움직임에 집중해야 했다. 작업 중인 김남진 화백님.

도로시아 랭의 예

도로시아 랭Dorothea Lange의 사진 〈이주민 어머니〉를 생각해 보자.
사진가는 어머니와 아이들과 일정 시간을 함께 보냈을 것이다. 그
과정에 얼마나 많은 행동의 변화가 있었을지 상상해 보자. 랭은
특정 순간에 셔터를 눌렀다. 그의 관찰력과 집념은 범인을 잡고야
말겠다는 형사의 그것과 별반 다르지 않다.

해석

타인의 행동은 단지 뼈와 근육의 이러저러한 움직임이 아니다. 그의 행동이 그와 동일한 것도 아니다. 왜냐하면 그의 행동은 그의 삶이라는 맥락에서 해석되어야 하는 대상이기 때문이다. 그는 왜 특정한 상황에서 특정한 행동을 하는가? 이 물음은 대체로 그가 어떤 삶을 살아왔는지에 대한 문제와 맞물린다. 따라서 마음에 대한 인식은 해석의 문제로 넘어간다. 해석은 이해Verstehen를 목표로 한다.

삶

내가 사진 작업을 한 누군가는 늘 고슴도치처럼 웅크리고 있었다.
또 누군가는 늘 냉담하고 입을 꾹 다문 모습으로 나를 쳐다보곤
했다. 그들의 삶을 이해하면서, 왜 그런 행동이 자주 보이는지 깊이
알게 되었다. 사진가는 누군가를 단지 제삼자로 관찰하러 다가가지
않는다. 그의 행동을 삶이라는 맥락에서 이해하려는 시도가
없다면, 카메라는 결코 '근사한 사진'이라는 마법을 선물해 주지
않는다.

예수

타인의 삶을 사진에 담기 위해 필요한 것은 좋은 카메라나 촬영
기교가 아니다. 그의 마음을 여는 능력이다. 사마리아 여인을
만나는 예수의 모습을 떠올려 보자. 예수는 상처받은 사마리아
여인의 마음을 열고 그의 아픔을 치료해 주었다. 만일 그 순간
예수의 손에 카메라가 있었다면, 그는 굉장한 사진을 남겼을
것이다.

낸 골딘의 예

물론 자기가 자신을 관찰하고 사진으로 표현할 수도 있다. 상처나 후회스런 일이 많은 사람은 자신과 대면하기를 좋아하지 않는다. 그런 점에서 자신과 마주하는 일은 용기를 필요로 하며, 치유의 성격을 갖는다. 사진가 낸 골딘^{Nan Goldin}의 셀프 포트레이트를 생각해 보자. 남자 친구에게 구타당해 멍이 든 얼굴로 카메라를 응시하는 자신을 남겼다. 그 사진이 보여 주는 것은 무엇인가? 멍든 얼굴? 아니다.

바로. 낸.골.딘.의. 삶.

이주민 어머니

도로시아 랭의 사진 〈이주민 어머니〉를 다시 생각해 보자. 우리가

그 사진을 통해 보는 것은 무엇인가? 한 인간의 이러저러한 물질적

형태가 아니다. 미국의 대공황 때 생활고에 시달리며, 터전을

옮겨야 하는 한 어머니와 아이들의 고달픔을 마주한다. 대공황

시기에 살았던 특정 인간의 삶을 마주하게 된다.

Large Piece
어느
간판

상대주의

해석은 한 사람이 살아온 배경에서 자유로울 수 없다. 그렇다고 해서, 모든 해석이 동등한 지위를 얻는다고 말하기는 힘들다. 만일 피해망상을 앓는 누군가가 다빈치의 〈모나리자〉를 보며 자신을 비웃는다고 이해한다면? 성적 수치심을 당한 나쁜 기억이 있는 감상자가 모리야마 다이도 Moriyama Daido 의 일부 작품을 보고 '남성의 폭력적 성향'을 엿보았노라고 말한다면? 좋은 해석, 즉 좋은 이해란 작가의 정신을 객관적으로 이해하지 않고서는 불가능하다. 작가와 그 작품에 대한 객관적인 이해와 감상자의 주관적인 이해가 맞물려, 적절한 어휘와 분량으로 표현되고, 그 결과물이 공적 설득력을 얻을 때에만 가능하다. 해석은 결코 이현령비현령 耳懸鈴鼻懸鈴 의 문제가 아니다.

비유

내가 죽고 없을 때, 다섯 명의 사람이 저마다 나에 대해 평가를 한다고 상상해 보라. 당신은 분명 그중 어떤 이해는 나에 대한 완전한 오해에 불과하다는 점을 쉽게 알 수 있을 것이다. 또 당신은 그중 어떤 이해가 나에 대한 객관적인 이해인지 알 수 있을 것이다. 또 당신은 그중 어떤 이해가 객관적일 뿐만 아니라 미처 내가 생각하지 못한 나의 부분까지 평가해서 가장 설득력이 높은 이해인지 알아낼 수 있을 것이다. 사진 작품에 대한 해석도 그와 같다.

Large Piece

렘브란트와
신디 셔먼

렘브란트의 얼굴은 우리의 얼굴이다.

"그래서 신디 셔먼이 누구죠?"

17세기 위대한 화가 중 한 명인 렘브란트Rembrandt Harmenszoon van Rijn의 삶은 순탄치 않았다. 네덜란드는 소위 '네덜란드 독립 전쟁'을 통해 스페인의 지배로부터 독립하며, 네덜란드 공화국을 수립한다. 그후 해상 무역을 통해 부를 축적하며 사상과 예술의 중심지가 된다. 예나 지금이나 돈과 사람이 모이는 곳이 그런 운명을 겪었듯이 말이다. 그래서 당시 네덜란드에는 예전에 귀족이 누리던 특권 중 하나였던 초상화 의뢰를 하는 중산층이 늘어나게 된다. 오늘날로 치면 스냅 작가에 비교할 수 있을까?

경쟁이 치열하다 보면, 인기 많은 작가와 그렇지 않은 작가가 구분될 수밖에 없다. 렘브란트는 제법 몸값이 높은 화가로 이름을 알렸고, 명문가의 딸 사스키아와 결혼하면서 남부럽지 않은 삶을 사는 듯했다. 그러나 사스키아가 이른 나이에 죽고, 두 번째 결혼을 하지만 렘브란트의 사치스런 생활 등으로 가세가 기울기 시작한다. 게다가 로코코풍의 화사한 그림이 인기를 얻으면서 그는 점차 잊혀졌고 궁핍해졌다.

렘브란트는 100여 점 이상의 자화상을 남겼다. 아마 그가 요즘 사람이라면, 수많은 셀프 포트레이트를 남겼을 것이다. 나는 그의 작품을 통틀어 1668년에 그린 자화상을 가장 좋아한다. 노쇠해 보이는 렘브란트가 고개를 왼편으로 돌려 우리를 바라본다. 어깨와 등이 굽어 있다. 그의 전매특허인 명암의 대비가 사용되었고, 얼굴에 받은 밝은 빛 때문에 주름의 골이 잘 보이지 않지만, 우리는 그의 얼굴에 많은 주름이 있음을 알 수 있다. 목에 두른 스카프는 예전의 화려했던 삶을 상징하는 듯하다.

나는 렘브란트의 미소를 몇 번이고 들여다보았다. 이미 두 번째 부인도, 첫 번째 부인과의 사이에서 낳은 아들도 먼저 사망한 뒤에 짓는 그의 미소는 무엇을 의미하는 것인가? 인생을 달관한 걸까? 고통과 절망, 분노, 가난이 더 이상 그의 정신을 옭아매지 못하는 것인가? 그 역시 몇 개월 뒤에 눈을 감는다. 렘브란트의 초상이 몇백 년이 지난 지금 우리의 시선을 사로잡는 이유는 그것이 곧 당신의 얼굴, 나의 얼굴이기 때문이다.

나는 과연 렘브란트의 초상화 같은 셀프 포트레이트를 찍을 수 있을까? 통상적인 아름다움이나 멋스러움과는 거리가 먼, 어쩌면 숨기고 싶은 나의 모습을 사진에 담을 수 있을까? 우리는 예쁜 사진을 찍고 싶어 하고, 예쁘게 찍히기를 원한다. 분명 시간이 지나면 예쁘게 나온 내 사진은 대화의 소재가 될 것이다. "이때 나도 참 젊고 예뻤네…" 하면서.

그러나 나 자신이 예술의 소재가 될 때, 예쁜 사진은 표현의 제약으로 다가온다. 내가 나 자신의 내면과 맺는 관계 맺음은 그보다

더 다양할 수 있기 때문이다. 벚꽃, 유채꽃, 장미꽃이 핀 거리와 공원에서 사진 촬영을 즐기는 사람을 볼 때 나는 그런 생각에 잠긴다. '저들 중 누가 렘브란트의 용기를 가질 수 있을까? 나에게는 그럴 용기가 있는가?'

분명하게 내가 말할 수 있는 것은 나 자신을 사진으로 드러내는 방법은 무궁무진할 수 있다는 점이다. 재미난 사실은 내가 나를 찍는 행위는 오직 나에게만 허락된 일이므로, 나 이외에는 그 관계 맺음이 불가능하다는 점이다. 그 말은 나 자신을 표현하는 일은 언제나 나에게 하나의 모험이자 미지의 영역으로 남아 있다는 말이다.

* * *

신디 셔먼Cindy Sherman은 가장 많은 셀프 포트레이트를 남긴 사람 중 한 명이며, 또 그 작품을 통해 세계적인 명성을 얻게 된 사진가이다. 1977년 〈무제 영화 스틸〉 시리즈에서는 여성이 방송에서 어

떤 이미지로 드러나는지에 대한 탐구를 보여 줬다. 1983~1984년의 작품들은 패션 사진 속의 모델을 패러디하는 시도를 보여 줬다. 1989~1990년 〈초상 사진으로 본 역사〉에서는 세계 명화 속 인물을 패러디했다.

나는 특히 카라바조의 〈병든 바쿠스〉를 패러디한 서먼의 작품을 좋아한다. 정면에 보이는 오른팔은 근육과 윤기 있는 살결로 언뜻 건강해 보인다. 하지만 얼굴에는 어둠의 그림자가 드리워져 있다. 싱싱해 보이는 나뭇잎을 엮어 만든 왕관과 청포도의 생명력은 병색이 짙은 얼굴과 강렬한 대조를 이룬다. 그리고 정확히 무엇을 표현하는지 알 수 없는 '모호한' 표정은 작품의 매력을 깊게 만들고 있다.

무엇이 진짜 신디 서먼의 모습일까? 우리는 그렇게 물을 수 없다. 그의 작품은 그런 물음을 애초에 무의미하게 만든다. 그 모든 게 신디 서먼이다. 왜냐하면 그 작품들은 서먼의 정신이 자기 자신을 소재 삼아 특정한 방식으로 맺은 관계성의 산물들이기 때문이다. 자기 자신을 표현하는 '사진적 어휘photographic vocabulary'의 풍부함에 경

탄할 뿐이다. 셔먼의 작품을 이런 관점에서 이해한다면, 그의 변화무쌍한 사진은 우리에게 카타르시스, 대리 만족을 체험하게 한다. 이것이 바로 셔먼의 작품이 우리의 정신과 만났을 때 발생하는 '미적 체험'이다.

셔먼의 작품은 내가 나 자신을 이해하는 일에 얼마나 소홀했는지 알게 해 준다. 또 얼마나 빈약한 어휘로 이해해 왔는지 깨닫게 해 준다. 피부 보정 기능이 있는 카메라나 앱으로 예쁜 사진도 남기더라도, 그 누구도 시도하지 못한 자기 자신과의 예술적인 만남은 늘 우리에게 열려 있다. 새롭고 창의적인 관계 맺음은 마음먹기에 달렸다.

Small Pieces

정신에
관하여

영혼과 마음

영혼Soul은 공간을 점유하지 않으며, 신체에 인과적인 힘을
행사하고, 한 개인의 기억을 온전히 갖고 있는 비물리적 실체이다.
마음Mind은 한 개인의 느낌, 감정, 생각과 같은 상태를 의미한다.

정신

독일어 정신^{Geist}에는 철학자 헤겔^{G. W. F. Hegel}의 사유 흔적이 깊이 남아 있다. 그의 사상을 깊이 알 필요는 없다. 주관적 정신은 한 개인이 가지는 자기의식, 느낌, 감정, 생각을 말한다. 객관적 정신은 인간 정신의 활동을 통해 객관적으로 드러난 내용물을 의미한다. 법, 도덕 등이 그것이다.

마쿠스 가브리엘

독일 본대학 철학 교수인 마쿠스 가브리엘은 독일어 '정신'이
영미권의 마음이 포착하지 못하는 더 넓은 영역까지 포괄할 수
있다는 점을 강조했다. 영미권의 철학자는 마음, 즉 느낌이나
감정과 같은 심적 상태만 연구 대상으로 삼는다. 하지만
마음이라는 개념으로 인간이 만들어 낸 정신적 산물 즉 예술, 사상,
법, 도덕 체계 등은 포착하지 못한다.

개인의 정신

한 개인의 정신은 주관적인 측면과 객관적인 측면을 모두 갖고
있다. 전자는 1인칭 시점과 연관되는 주관적인 특성을 띠며, 후자는
정당화 과정이 개입된 객관적인 특성을 띤다. 일상에서 우리는
감각적 체험도 하지만, 도덕과 법의 질서를 인식하여 움직이며,
사상과 이론에 대한 희미한 인지를 통해 생각을 검토하거나
토론하기도 한다. 가령 주인 없는 길고양이를 괴롭히고 싶다는
욕구가 들더라도 불필요한 고통을 가해서는 안 된다는 윤리적
판단에 입각해 생각을 행동으로 옮기지 않는다. 또 거액에 거래된
예술 작품을 보고, 위대한 예술 작품이 무엇인지 생각에 잠기며,
결국 예술 이론이 담긴 서적을 읽어 본다.

Large Piece
렘브란트와
신디 셔먼

정신과 물질

무엇이 신호등을 신호등으로 만들어 주는가? 무엇이 다이아몬드 반지를 탄소 분자들의 합 이상의 것으로 만들어 주는가? 바로 정신이다. 정신이 존재하지 않는다면 이 세상의 모든 책, 예술 작품, 건축물, 일상의 도구들은 분자들의 집합 이상도 이하도 아니게 된다. 1인칭 시점이 3인칭 시점으로 완전히 파악되지 않듯, 정신도 물질에 대한 지식만으로 완전히 파악되지 않는다.

정신과 사진

무엇이 셔터를 누르는가? 손가락? 아니다. 셔터는 정신이 누른다.

왜 누르는가? 정신이 자신을 표현하기 위해서이다. 정신이

카메라라는 도구를 통해 자신을 드러낸 결과물, 그것이 바로

사진이다.

Large Piece
렘브란트와
신디 서먼

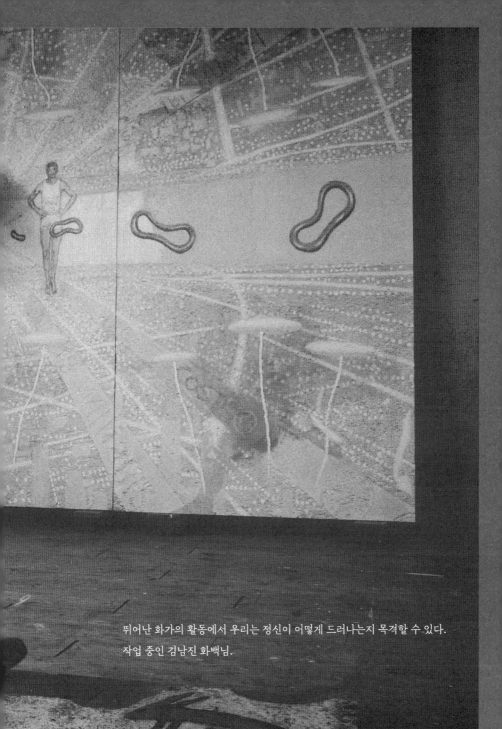

뛰어난 화가의 활동에서 우리는 정신이 어떻게 드러나는지 목격할 수 있다.
작업 중인 김남진 화백님.

사진

대부분의 위대한 사진가는 사진집이나 사진전을 통해서 자신의
정신, 즉 자신이 세상을 어떻게 이해하는지를 보여 준다. 정신의
주관적인 측면은 사진가의 작업에서 특수한 측면과 연관되며,
정신의 객관적인 측면은 보편적 측면과 연관된다. 가령 사진가
로버트 프랭크Robert Frank의 사진집『미국인들The Americans』에 담긴
피사체는 프랭크라는 사람에게 특정한 시간과 장소에서
목격되었다는 점에서, 그리고 그가 그 사진을 찍을 때 가졌을
감정과 느낌은 유일무이하다는 점에서 특수하다. 그러나 프랭크의
사진집이 미국 사회의 어두운 면을 설득력 있게 보여 주고 있다는
점에서 보편성을 갖는다.

착각

세계적인 사진가의 작품을 보다 보면, '나도 카메라를 들고 저기 있었다면 저런 사진을 찍을 수 있었을 텐데…' 하는 생각이 들곤 한다. 예를 들어 로버트 프랭크의 사진집 『미국인들』에는 창문 너머로 두 명의 사람이 보이는 사진이 있다. 왼쪽 인물의 얼굴은 그림자로 인해 잘 보이지 않으며, 오른쪽 인물은 바람에 나부끼는 성조기에 가려 얼굴이 나오지 않는다. 성조기도 프레임에 다 나오지 않고 잘려 있다. 프랭크가 그 자리, 그 순간 셔터를 누를 수 있었던 이유는, 우연히 그에게 카메라가 있었기 때문이 아니다. 사진 프로젝트를 일관된 방식으로 조망하는 그의 정신이 있었기 때문이다. 그게 없었다면 셔터를 누르지 않았거나 설령 눌렀더라도 그 사진을 A컷으로 선택하지 않았을 것이다. 그 작품은 프랭크의 정신과 만나 특정한 맥락에서 드러난 존재를 담은 결과이다.

Large Piece
렘브란트와
신디 셔먼

특수성

누구나 카메라를 드는 순간 적어도 특수한 측면은 확보하게 된다. 그 누구도 당신이 카메라를 들고 서 있는 곳에 동시에 존재할 수 없기 때문이다. 게다가 특정한 느낌, 감정, 생각으로 그곳에 서 있다면 더욱더 그렇다. 다만 문제는 당신이 찍은 그 사진이 보편성을 획득할 수 있느냐는 것이다.

보편성

사울 레이터^{Saul Leiter}의 컬러사진은 미국인에게, 한국인에게,

싱가포르인에게도 매력적으로 다가온다. 분명 레이터의 카메라에

포착된 피사체와 상황은 특수하지만, 그 결과물은 보편적 가치를

인정받고 있다. 이 보편성의 기준을 명확하게 제시하기는 어렵다.

다만 몇 가지 요소가 중요한 역할을 하는 것은 분명해 보인다. 서양

회화에서도 찾아볼 수 있는 구도, 색감, 배치 등과 같은 뛰어난 시각

예술적 요소, 예술가의 의도, 역사-사회문화적 맥락 등이 그것이다.

이들의 공통점은 사진가의 정신이 일관되게 반영되어 있다는

점이다.

Large Piece
렘브란트와
신디 셔먼

와토의 피에로

프랑스 로코코 화가 와토^{Antoine Watteau}의 그림을 생각해 보자. 그의
그림은 대체로 화려하고 화사한 색감과 인생의 즐거움을 만끽하는
인물로 특징지어진다. 그런데 21세기 한국에 살고 있는 우리가
약 500년 전의 그림을 보고 왜 '미적 체험'을 할 수 있을까? 그의
작품 〈피에로^{Pierrot}〉를 예로 들어 보자. 한 연극배우가 우리 앞에 서
있다. 색감은 봄의 햇살처럼 화사하고 따스해서, 무장 해제된 한
마리의 고양이처럼 잠이 들고 싶어진다. 그러나 피에로의 표정은
마냥 밝지만 않다. 화려한 축제 뒤의 허전함이 느껴진다. 뭔가 모를
슬픔이 전해진다. 삶의 과정에는 빛이 있지만, 동시에 어둠이 있다.
빛이 있기에 어둠이 있다는 점에서 둘은 동전의 양면과 같다. 기쁜
순간은 오래가지 못한다. 우울함과 허무함이 파도처럼 밀려오기
때문이다. 이런 삶에 대한 이해는 500년 전이나 지금이나 보편적인
성격을 갖는다. 즉 와토 앞의 피에로는 특수한 예술 소재였지만,

그림 속의 피에로는 우리의 모습을 반영하고 있다. 와토는

피에로라는 특정한 소재를 회화라는 장르에 맞게 관계 맺음을

했다. 그 관계 맺음을 가능하게 한 것은 바로 와토의 정신이다.

Large Piece
렘브란트와
신디 셔먼

사진 프로젝트

사진을 작업하는 방식을 '아래에서 위로bottom-up'와 '위에서 아래로top-down'로 구분해 보면 유익하다. 전자는 일상에서 찍고 싶은 대로, 무작정 사진을 찍는 방식이다. 우선 이것저것 많이 찍는 것이다. 오늘 먹은 저녁 메뉴, 친구들과 수다 떠는 풍경, 홀로 찾아간 바닷가의 일몰 풍경 등을 카메라로 담는다. 후자는 특정한 주제로 프로젝트를 기획한 뒤에 그에 걸맞은 사진을 집중적으로 촬영하는 방식이다. 둘 중 사진가의 정신을 일관성 있게 반영하기에는 후자의 방식이 더 효율적일 수밖에 없다. 낚시에 비유하자면 전자는 이것저것 물고기를 잡아 놓고, 그중 매운탕에 쓸 물고기만 추려 내는 작업이라면, 후자는 먼저 매운탕을 만들려고 계획한 뒤에 특정 물고기만을 집중적으로 잡는 작업이다.

퍼즐

사진 프로젝트는 퍼즐의 큰 그림과 같다. 사진 한 장 한 장은 그 큰 그림의 한 조각이다. 퍼즐에도 조각들의 순서적 배치가 있듯 사진도 그렇다. 사진 한 장 한 장을 심사숙고하여 순서를 정해야 한다. 다만 사진 프로젝트의 경우 사진 한 장도 나름의 독자성을 획득할 수 있다는 점에서 퍼즐 조각과는 차이점이 있다.

Large Piece
렘브란트와
신디 서먼

작가 정신

작가 정신을 갖는다는 것은 결국 퍼즐의 큰 그림이 무엇인지 숙고하는 것이다. 당신은 왜 사진을 찍고 있는가? 그를 통해 그려질 큰 그림은 무엇인가? 물론 사진 작업을 하기 전에 큰 퍼즐이 반드시 전제되어야 하는 건 아니다. 퍼즐의 큰 그림은 매우 드라마틱하게 생성되고, 변형되고, 언제라도 더 큰 그림으로 병합되기도 하기 때문이다. 또한 사진 작업을 구체적으로 하면서 퍼즐의 전체 그림이 분명해지기도 한다. 그리고 어떤 상황에서는 깊은 생각 없이 거의 본능적으로 셔터를 눌러야 할 때도 있다. 중요한 점은 결국 일련의 사진이 일관된 방식으로 작가의 정신을 드러내기 위해서는 어쨌든 퍼즐의 큰 그림이 필요하다는 점이다.

상상

지구상에서 무작위로 선별한 사람들의 사진을 100장 뽑아서 한 공간에 나열한다고 상상해 보라. 형식이나 내용, 소재 등에서 아무런 연관성이 없는 사진 100장이 마구잡이로 나열되어 있다. 우리는 그 안에서 무엇을 느낄 수 있을까? 아마 매우 고역스러운 상황에 직면하지 않을까? 한 30장 정도 보다가 더 보고 싶은 마음이 들지 않을지도 모른다. 이 사진들을 도대체 왜 봐야 한단 말이냐라고 투덜거리면서. 또 그 반대의 상황을 상상해 볼 수도 있다. 특정한 주제를 놓고 그에 부합하는 사진 100장을 선별해서 한 공간에 일정한 규칙을 따라 배치하는 상황 말이다. 여기서 생각해 볼 것은 사진 작업의 일관성이 왜 중요한가에 대한 문제의식이다. 비일관성이 매우 창의적으로 구현되지 않는 한 일관성의 부재는 큰 그림의 부재이고, 큰 그림의 부재는 작가 정신의 부재이다. 작가 정신이 부재하는 곳에 그 어떤 예술도 존재할 수 없다.

Large Piece
렘브란트와
신디 셔먼

연습

어떤 연습을 해야 하는가? 하나의 주제로 다섯 장, 열 장, 열다섯 장의 사진을 찍어서 순서를 정해 배열해 보라. 가령 오늘 오랜만에 친구와 만난다면, 그를 만나러 가기 전, 가는 중, 만난 뒤의 상황을 열 장의 사진으로 배열해 보라. 퍼즐에서 결코 겹치는 조각이 있어서는 안 되듯, 사진의 배열 역시 마찬가지이다. 겹치는 사진이 없도록 다섯 장, 혹은 열 장, 아니면 열다섯 장.*

* 〈Six Puzzles〉에 나오는 프로젝트 여섯 개를 참조할 것.

작가 노트

사진은 비언어적이다. 그러나 사진 프로젝트에는 좋은 작가 노트가
필요하다. 작가 노트와 일련의 사진 전체를 통해 정신이 반영된다.
작가 노트와 일련의 사진은 해석학적 순환 Hermeneutic Circle 관계를
형성한다. 즉 작가 노트에 대한 이해를 통해 일련의 사진을 더 깊이
이해할 수 있고, 사진에 대한 깊이 있는 이해를 통해 작가 노트를
더 깊이 이해할 수 있게 된다. 물론 사진이 담고 있는 의미는 전부
언어로 표현되지 않는다. 작가 노트는 사진을 대리할 수 없다. 다만
사진을 이해하는 데에 도움을 준다.

Large Piece
렘브란트와
신디 셔먼

엘레나 헬프레히트의 예

독일의 사진가 엘레나 헬프레히트Elena Helfrecht의 사진을 생각해 보자.*
그의 프로젝트 〈운터네히테Unternächte〉** 중 사진 한 장을 보면 도대체
무엇을 말하고 있는지 파악하기 쉽지 않다. 가령 메마른 잔디 위에
세워진 망가진 문을 보자. 그러나 그의 작가 노트 및 인터뷰 등을
통해 우리는 그의 정신세계를 이해할 수 있다. 그 괴기해 보이는
한 장 한 장의 사진들이 실은 큰 퍼즐의 일부라는 점을 알게 된다.
언어로 표현된 그의 정신을 이해함으로 우리는 그의 사진을 보다
깊이 파악할 수 있다. 그 사진을 깊이 파악함을 통해 우리는 그의
작품을 더 깊이 음미할 수 있게 된다. 헬프레히트의 작품 앞에서
'이 사진은 세계를 잘 반영하고 있는가?'라는 물음이 얼마나
부질없는지 다시 한 번 확인할 수 있다.

* 그의 작품은 렌즈컬처 홈페이지에서 감상할 수 있다. https://www.lensculture.
com/articles/elena-helfrecht-rituals-renewal-and-order-from-chaos

** 운터네히테란 독일어권에서 크리스마스부터 공현(公現) 축일에 이르는 열이틀
밤을 가리킨다.

경지

모든 분야에는 경지라는 것이 있다. 사진도 마찬가지이다. 누군가에게 "이건 진짜 예술이다"라는 감탄사를 받는 사건과 예술 작품으로서의 지위를 부여받는 사건은 명백히 다르다. 이 둘은 구분될 필요가 있다. 내가 찍은 사진이 모두 예술 작품으로서 인정받으면 얼마나 좋겠는가. 하지만 현실은 냉정하다. 높은 사진의 경지란 보편적 측면의 퀄리티가 높다는 것을 의미할 것이다. 사진가는 남들이 쉽게 엿보지 못한 세계를 창조해 내야 한다. 그 결과물은 뛰어난 시각 예술에 반영된 형식적 구조를 갖춰야 한다. 더 나아가 그 결과물, 즉 사진이 작가의 정신과 잘 부합되어야 한다. 대개는 작가의 생각 따로, 작품 따로이다. 그 둘을 절묘하게 결합시켜 큰 그림을 완성해 내는 일은 매우 어렵다. 큰 그림과 한 조각의 사진을 늘 함께 생각해야 한다.

Large Piece
렘브란트와
신디 서먼

모호함

뛰어난 사진에는 일종의 모호함이 관찰된다. 이 모호함이란 인간의

언어로 쉽게 규정되거나 포착되지 않는 시각적 측면을 말한다.

레오나르도 다빈치의 〈모나리자〉를 생각해 보자. 모나리자가

유명한 이유는 다빈치의 천재적인 회화 기법 때문만은 아니다.

또 그 유명한 도난 사건 때문만도 아니다. 모나리자의 미소가

그 작품에서 매우 중요하다. 그 미소가 무엇을 의미하는지

쉽게 파악되지 않는다. 요하네스 페르메이르 Johannes Vermeer 의

〈진주귀걸이를 한 소녀〉 역시 마찬가지이다. 옆으로 살짝 고개를

돌려 감상자를 쳐다보는 여인의 표정은 언어의 손아귀에서

벗어난다.

사진의 경우도 마찬가지이다. 브레송이 화가 앙리 마티스^{Henri}

Matisse를 찍은 유명한 사진을 생각해 보자. 오른쪽에 새장이 보이고

왼편 하단에 새 한 마리를 손에 든 화가의 모습이 보인다. 창문으로

들어오는 햇살이 방 안의 사물에 빛과 그림자를 부여하며 절묘한

형식적 아름다움을 만들고 있다. 이 한 장의 사진 앞에서 우리의

언어는 무용지물이 된다. 즉 사진 프로젝트는 좋은 작가 노트를

필요로 하지만, 뛰어난 사진은 동시에 언어로 쉽게 표현되지 않는

모호함을 갖고 있다. 이런 이유로 뛰어난 예술 사진은 언어로

완전히 표현되지 않는 독자성과 가치를 획득한다.

이 사진은 언어로 잘 설명되지 않는다. 벽면과 배경, 그리고 돌멩이의 물리적 관계를 설명한다고 해도 이 사진이 보여 주는 묘한 긴장감은 해명되지 않는다. 예술 작품은 개념의 세계 경계 밖 어딘가에 위치한다.

긴장감

사진의 모호함은 감상자에게 묘한 긴장을 불러일으킨다. 육명심의
사진집『백민』에 나오는 정면을 응시하는 무당의 사진, 이갑철의
사진집『충돌과 반동』에 실린 일련의 사진들, 김홍희의 사진집
『몽골방랑』의 표지 사진 등을 예로 들어 보자. 이 사진들은
언어로 표현할 수 없는 모호한 측면이 있다. 무당의 눈빛을^{(육명심의}
^{경우)} 어떻게 표현할 수 있을까? 바위를 들고 있는 얼굴 없는
인물의 움직임을^(이갑철의 경우), 말을 끄는 두 인물이 만들어 내는
역동성을^(김홍희의 경우) 어떻게 언어로 표현할 수 있을까? 언어로
포착되지 않는 그 지점이 우리의 눈길을 계속 사로잡는 마력의
근원이다.

감상자

뛰어난 사진 작품이 보이는 모호성은 감상자의 시선을 사로잡는
미적 체험을 가능하게 하는 요소이자, 동시에 감상자의 정신이
개입되는 지점이기도 하다. 그 모호성은 감상자의 정신 속에
물음표가 되어 해석 활동을 자극한다. 해석은 이해를 목적으로
하며, 이해는 삶을 배경으로 가능하다. 그렇다면 사진 작품의
해석은 작가의 삶에 대한 이해이자, 감상자의 삶에 대한 이해일
수밖에 없다. 도로시아 랭의 〈이주민 어머니〉를 다시 생각해 보자.
그 시리즈 작품을 이해하기 위해 사진가 랭과 사진 속 주인공의
이야기를 이해할 필요가 있다. 그러나 그 어떤 경우에도 감상자인
나의 삶에서 벗어난 이해는 불가능하다. 내게도 어머니가 있다.
랭의 사진 속 어머니는 나의 어머니이기도 하다. 바로 이런
이유로 사진 작품에 대한 이해는 작가의 의도보다 다양해지고
풍요로워진다.

Large Piece
렘브란트와
신디 셔먼

감상자의 삶에서 완전히 벗어난 이해는 불가능하다. 이해의 폭과 깊이가 관건이다.
지속적인 철학 활동과 미적 체험이 중요한 이유가 바로 거기에 있다.

Large Piece

카메라와 화각의 선택

**사람을 담고 싶을 때 카메라가 아닌 인격으로서
얼굴을 먼저 마주하라.**

부산 기장에서 장어구이를 먹다 깨달음을 얻었다고 썼다. 그 순간은 내게 '다마스커스-사건'에 맞먹는 전환점이었다. 다마스커스로 도피한 기독교인을 잡아 오라는 명령을 받은 유대인 사울이 가던 길에서 갑자기 신비한 체험을 하여 기독교인이 된 바로 그 사건 말이다. 그전까지 나는 사람 만나는 일을 그리 좋아하지 않았다. 사람 냄새보다 책 냄새가 좋았고, 살아 있는 사람보다 고전 속의 정신과 만나는 일이 좋았다. 사람 만나는 일에 미숙할 수밖에 없었다.

그런 내가 무당을 찍겠다고 길을 나섰다. 경주 문무대왕릉은 오

래전부터 영험한 곳으로 알려졌고, 무당들의 굿터이자 기도터였다. 하지만 그곳은 동시에 관광지였다. 바닷가 한편에선 굿판이 벌어졌고, 다른 한편에서는 관광객들이 생의 순간을 즐기고 있었다. 나는 정치적인 목적 없이 무당의 모습을 사진에 담고 싶었다. '믿음'이란 무엇인지, 인간은 왜 자연과 이 세계 너머를 엿보려고 하는지 사진으로 탐구하고 싶었다.

촬영은 쉽지 않았다. 줌렌즈와 85mm 렌즈를 꽂은 두 대의 DSLR 카메라를 어깨에 메고 걸어오는 낯선 이에게 마음을 쉽게 열어 주는 이는 없었다. 멀리서부터 문전박대를 당하는 느낌이었다. 운전면허가 없는 내게 추운 겨울 대구에서 문무대왕릉까지 오가는 일은 쉽지 않았다.

허탈한 발걸음으로 집에 돌아온 뒤에 DSLR 두 대를 팔고, 35mm 화각이 고정된 일체형 카메라 한 대와, 작은 미러리스 카메라 한 대를 구입했다. 며칠 뒤 문무대왕릉을 다시 찾았을 때, 나는 오른쪽 겨드랑이 밑에 일체형 카메라를 자연스럽게 숨겼다. 그리고 카메라

없이 모델이 될 만한 무당 선생님께 다가가서 취지를 이야기하고 셔터를 누를 기회를 얻게 되었다. 점차 그 일이 익숙해졌다.

사람을 담고 싶을 때 카메라가 아닌 인격으로서 얼굴을 먼저 마주하라.

카메라가 크냐 작냐의 문제는 부차적이었다. 처음 보는 이의 얼굴이 먼저 마주해야 하는 것은 카메라가 아니라, 나의 얼굴, 나의 눈이어야 한다는 사실이 중요하다. 우리는 단순한 생명체가 아니라 인격체person이다. 생존만 하지 않고, 삶을 영위한다. 1인칭 시점을 통해 내면의 풍요로운 정신세계를 향유한다.

사진에 담기는 사람을 인격으로 본다는 것은 그를 하나의 도구가 아닌, 스스로 고유한 삶의 이야기를 써 왔고 써 내려갈 존재, 선한 것과 미적인 것을 추구하려고 노력하는 존재로 인정한다는 것을 의미한다. 사람에 대한 그런 태도는 숨길 수 없이 드러나며, 상대가

나의 진심을 느낄 수 있도록 하는 신뢰 얻기의 과정이 최우선이다.

작은 카메라는 그때 이후로 내 손에 완전히 익숙해져 버렸다. 협소한 공간에서 촬영할 때, 장기간 촬영할 때, 사람에게 이목을 덜 받고 싶을 때 작은 카메라는 매우 유용했다. 사진에 타인의 삶을 담기 위한 도구로 작은 카메라는 여러 이점이 있다.

사진가 로버트 카파Robert Capa는 "당신의 사진이 만족스럽지 않은 건 충분히 다가가지 않아서다"라는 명언을 남겼다. 김홍희 선생님께서는 내 사진에서 삶이 느껴지지 않는다고 말씀하셨다. 이 두 말은 연결된다. 삶이 느껴지지 않는 이유는 충분히 다가가지 않았기 때문이다.

사람을 잘 찍기 위해 85mm나 105mm 화각만을 사용해야 한다는 건 편견이다. 한 인물의 외모를 돋보이게 하기 위해 조리개 값이 낮은 85mm나 105mm 화각으로 찍을 수는 있다. 하지만 그렇게 접근할 경우 치명적인 약점이 있다는 점을 인지해야 한다. 사람을 특정한 맥락에서 담아내지 못한다는 약점이다.

Large Piece
카메라와 화각의
선택

브레송이 화가 앙리 마티스를 찍은 사진을 생각해 보자. 50mm 화각으로 담은 프레임 안에는 손에 새 한 마리가 앉아 있는 화가 마티스의 모습이 담겨 있다. 앞쪽에는 새장이 있고, 그 위에 하얀색으로 보이는 새 세 마리가 앉아 있다. 초점은 그 뒤에 있는 마티스에 맞춰져 있기에 세 마리의 새는 형체가 흐릿하게 보이며, 이는 오히려 사진에 극적인 효과를 불러온다. 이 사진이 매력적인 이유는 특정한 상황, 맥락에 놓인 화가 마티스를 절묘하게 담아냈기 때문이다. 사진은 한 마디 말도 없이 마티스의 성향, 성격, 인품을 엿볼 수 있도록 해 준다. 이것이 바로 한 인격체의 삶을 담아내는 비결이다.

오늘날 광각 렌즈의 성능이 워낙 좋아서 50mm보다는 35mm, 28mm, 24mm 화각으로 상황 속의 인간을 더 효과적으로 담을 수 있다. 보통 28mm나 24mm 화각으로 사람을 담아내는 데에 어려움을 겪는 이유는 상황 속의 사람, 맥락 속의 사람을 담지 못하기 때문이다.

나는 요세프 쿠델카Josef Koudelka가 1960년대 작업한 집시 시리즈

를 매우 좋아한다. 공동체에서 벌을 받고, 흥에 겨워 악기를 연주하며, 죽은 자를 애도하는 집시의 삶이 극적으로 담겨 있기 때문이다. 우리가 그 사진들을 보고 '미적 체험'을 할 수 있는 이유는 쿠델카가 24mm에 가까운 광각으로 집시의 삶에 가까이 다가갔기 때문이다. 조리개를 조여서 인간과 그 상황을, 맥락을 함께 선명하게 잡아냈기 때문이다.

아무튼 나는 더 이상 도구에 얽매이지 않는다. 작은 카메라를 하나 잡는다. 중요한 건 타인의 삶을 찬찬히 들여다보는 일이고, 그걸 엮어 내는 내 정신 속의 큰 그림이기에.

Large Piece

장르 너머

장르에 얽매인 정신은 이미 죽은 목숨이다.

사진 공모전에 출품을 해 보면 쉽게 알 수 있다. 사진에도 장르가 있다는 걸. 장르는 사진 공모전마다 조금씩 다르다. 풍경, 정물, 인물, 건축, 다큐멘터리, 보도 사진, 길거리 사진 등이 많이 알려진 장르이다. 여기에 추상, 콘셉트, 문화, 여행, 야생 등과 같은 장르가 추가되기도 한다. 어떤 사진가는 평생 풍경만을, 혹은 건축만을 촬영하는 경우도 있다.

그러나 우리는 장르 너머를 지향해야 할 필요가 있다. 우리의 시야에 들어오는 사건, 사물을 생각해 보자. 컵이나 화분 같은 일상 사

물도 있을 테고, 창문 너머의 나무나 산등성이 같은 자연도 있을 것이다. 그리고 시시각각 발생하고 사라지는 사건들도 있다. 이 모든 것을 볼 수 있도록 만들어 주는 것은 빛이다. 인공조명이나 멀리서 오는 별빛을 제외하면, 자연 내의 빛은 태양에서 오고 있다. 사진 장르는 우리 시야에 들어오는 개별 사물, 사건과 같다. 그것을 볼 수 있도록 만들어 주는 빛은 그 너머에 있다.

이갑철의 사진집 『충돌과 반동』에는 힘찬 기운을 느낄 수 있는 바위와 그 너머에 산등성이와 평지가 보이는 사진이 있다. 그런데 왼편 앞쪽에 갓난아기의 얼굴이 보인다. 이 사진의 장르는 무엇일까? 풍경일까? 인물일까? 아니면, 길거리 사진인가? 김홍희의 책 『상무주 가는 길』에는 오대산 북대 미륵암에서 찍은 사진이 있다. 강렬한 흑백사진에는 눈 덮인 산속 암자의 모습이 펼쳐지고, 한 스님이 눈을 쓸고 있는 모습을 볼 수 있다. 이 사진의 장르는 무엇일까? 여행? 건물? 풍경? 흔히 풍경 사진가로 알려진 앤셀 아담스^{Ansel Easton Adams}의 작품 〈조각상과 유정탑들^{Statue and Oil Derricks}〉을 생각해 보자.

Large Piece
장르
너머

캘리포니아의 롱비치에서 찍은 이 사진 앞쪽에는 조각상이 서 있고, 그 뒤로 유정탑oil derricks이 어슴푸레 보인다. 이 사진의 장르는 무엇인가? 정물인가, 풍경인가?

이런 예는 수도 없이 많다. 잘 알려진 사진가의 사진집을 보면 어떤 장르인지 규정하기 힘든 낱장의 사진들을 볼 수 있다. 낸 골딘의 사진집 『성적 의존의 발라드The Ballad of Sexual Dependency』를 보라. 인물을 담은 사진들 속에는 일상 사물과 풍경 사진이 포함되어 있다.

우리는 사진 장르에 얽매일 필요가 전혀 없다. 그렇다고 사진 장르가 무용하다는 말은 아니다. 장르 너머에, 그것에 의미를 가져다 주는 더 근본적인 무언가가 있다는 이야기를 하고 싶을 뿐이다. 마치 일상 사물과 사건에 빛을 부여해서 가시적인 것으로 만들어 주는 태양 같은 존재 말이다.

장르에 얽매이는 순간 창의적인 생각은 제약을 받기 시작한다. 중요한 건 장르가 아니라 낱장의 사진들을 꿰어 하나의 프로젝트를 만들어 내는 나의 정신이기 때문이다. 내가 궁극적으로 말하고 싶

은 바, 그것은 바로 낱장의 사진을 비로소 의미 있게 해 주는 태양 빛이다. 일상에서도 누군가를 사랑할 때 단 하나의 표현 방식만을 사용하지 않는다. 다양한 방식으로 사랑하는 마음을 표현한다.

만일 그 마음을 꼭 손으로 쓴 편지만으로 표현해야 한다면, 손 편지를 잘 쓰는 장인은 간혹 나올 수 있을지 몰라도, 표현의 다양성은 확보할 수 없다. 때로는 누군가를 그냥 꼭 안아 주고 싶을 때도 있고, 말없이 고개를 끄덕여 주고 싶을 때도 있다. 그를 위해 기도하고 싶을 때도 있고, 그를 위해 쓴소리를 마다하지 않아야 할 때도 있다. 중요한 건 표현의 방식이 아니라, 그를 사랑하는 나의 마음이다.

정신을 장르로 가두지 말라. 장르에 갇힌 정신은 성장이 멈추기 때문이다. 장르에 얽매인 정신은 이미 죽은 목숨이다. 정신은 성장하고, 깊어지고, 풍요로워진다. 세계와 내 정신의 관계 맺음에 주목하라. 어차피 있는 그대로의 세계란 없다.

내 정신이 비추어 주는 빛 안에 드러난 세계만 있다.

Large Piece
장르
너머

Six Puzzles

여섯 개 프로젝트와 작업 과정

여섯 개 프로젝트를 소개한다. 이 중 일부는 완결되지 않은 미완이며,
언제 끝날지 모르는 작업들이다. 국제 사진 공모전의 성과는 사진 생활의 목적은
아닐 수 있어도 용기와 자극을 준다. 또한 공모전을 준비하는 과정에서, 또 수상작을
감상하는 과정에서 많은 걸 배우고 느낄 수 있다.
아무튼 이 여섯 개 프로젝트는 나름대로 하나의 퍼즐이다. 작가 노트와 작업 과정을
공개하는 이유는 독자로 하여금 퍼즐의 큰 그림을 맞춰 가는 과정이 어떤 것인지
음미할 수 있도록 도와주기 위해서이다.

굴업도 가는 길

{ 작가 노트 }

일상에서 갑자기 벗어나는 순간이 온다. 계획 없이, 큰 의미 없이 뭔가 깊은 체험을 할 때 우리의 정신은 뿌리부터 흔들린다. 꿈과 현실의 경계는 모호하다. 어떤 이는 현실이 홀로그램이라 말하고, 어떤 이는 공空이라고 말한다. 모르겠다. 일상에 지친 우리는 굴업도로 출발했다. 다만 나는 삶이 현실이라고, 그는 꿈이라고 말한다.

[작업 과정]

2021년 7월 지인과 함께 굴업도로 떠났다. 사실 그때 사진을 포기할 마음이 있었다. 2019년에 만난 스승 김홍희 선생님께 매번 쓴소리만 들었기 때문이다. 게다가 도대체 무엇을, 어떻게 찍어야 할지 감이 오지 않았다. 지금까지 찍은 사진을 모두 버리고 싶었다. 굴업도 가는 날 그해 기록적인 폭염이 왔다. 오후 4시에 개머리언덕에 올랐는데, 폭염으로 의식을 잃을 뻔했다.

해질녘 언덕에서 내려올 때, 그림자가 지면서 섬 전체에 신비로운 풍경이 연출되었다. 그건 내게 계시와도 같았다. 사진에 대한 영감이 떠올랐다. 처음으로 큰 그림이 어슴푸레 보였다. 셔터를 눌렀다. 이 사진을 김홍희 선생님께서 월간 『사진예술』에서 소개해 주셨다. 그리고 2023년 Fine Art Photography Awards 여행 시리즈 부문에서 입상을 했다. 정신과 사진 결과물이 잘 맞물린다는 것이 뭔지 처음으로 깨닫게 되었다.

* 〈굴업도 가는 길〉 원본 사진은 컬러이다.

166

문무대왕릉에서

[작가 노트]

경주 바다 위에 솟아오른 바위들은 7세기 신라 왕국의 30대 왕
문무왕의 무덤으로 알려져 있다. 이 바위는 문무대왕릉이라고
불린다. 바위 아래를 조사해 봤지만 어떠한 뼈나 유해물을 찾을
수 없었다. 그러나 한국의 많은 무속인은 그곳을 영적인 곳으로
여기며 방문한다. 그들은 대부분 해변 근처의 식당에서 빌린
텐트에서 주술과 기도를 한다. 한국 무속은 러시아 바이칼 호수
주변에서 형성된 문화에서 기원한 것으로 알려졌다. 마침내
한 젊은 무속인이 용왕신을 받았을 때, 그녀 얼굴은 땅으로 향했다.
그녀의 눈빛과 목소리가 변했다. 앞으로 그녀는 인간의 과거와
미래에 관해 점치고 그들을 돕는 무속인으로 살게 될 것이다.

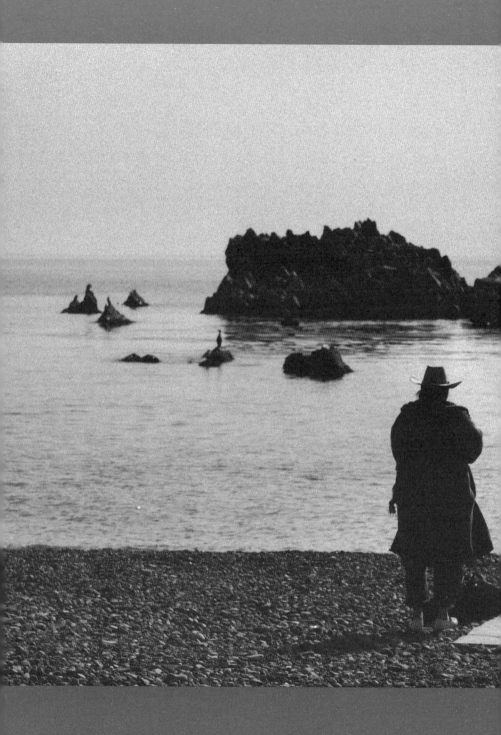

[작업 과정]

굴업도 촬영을 마친 그해 겨울, 나는 경주 문무대왕릉을 찾았다.

지인에게서 예전부터 그곳에 굿을 하러 오는 무당들이 많다는

이야기를 들었다. 문무대왕릉 바닷가에 굿을 하러 오는 무당들과

여행객들 사이의 갈등에 대한 자료를 쉽게 찾을 수 있었다.

그곳에서 벌어지는 사건과 풍경에 어떻게 접근할지 고민했다.

여행객과 무속 신앙을 믿는 사람 사이의 갈등을 집중적으로

다룰까? 만일 이 문제를 담는다면, 포토저널리즘에 가까운 작업이

될 것이다. 그보다 나는 '인간이 왜 무언가를 믿는지'에 대한

근원적인 탐구를 하고 싶었다. 왜 인간은 실제로 눈에 보이는

현상 너머의 세계에 관심을 가지는가? 왜 순간의 현상 너머를

동경하는가? 즉 왜 인간은 초월적인 실재를 믿는가? 정말 그런

실재가 존재하기 때문일까? 아니면 모든 것은 인간의 마음이

만들어 낸 허구일까? 1월과 2월, 차가운 바닷바람과 싸우며 사진을

찍었다. 운 좋게 용왕신을 받자마자 육지로 시선을 돌리는

신딸의 얼굴을 담을 수 있었다. 이게 나의 첫 다큐멘터리 작업이었다. 이 중 몇 장으로 2024년 제9회 Annual Photography Awards에 다큐멘터리 시리즈 부문에 입상했다.

경주 남산에서

{ 작가 노트 }

통일신라 32대 효소왕은 어느 날 남루한 행색을 한 사람을
업신여겼다. 그런데 그가 왕을 꾸짖고 남산으로 홀연히 들어가
버렸다. 그는 석가였다. 1500년 뒤 나는 석가를 찾겠다는 일념으로
남산에 올랐다. 나무, 꽃, 바람, 그리고 돌에 새겨진 부처뿐 그
어디에도 살아 있는 석가는 없었다. 나는 바위 위에서 잠시 잠이
들었다. 돌부처들은 먼저 꿈을 꾸고 있었다. 그리고 나에게 그들의
꿈을 엿보게 해 주었다. 나는 물었다. "아니, 중생은 어쩌시고 꿈만
꾸고 계십니까?" 그러자 그들이 내게 말했다.

"네가 보는 꿈이 바로 극락이다."

즉시 꿈에서 깨었을 때 비로소 나는 극락을 보았다. 일찍이

『삼국유사』를 쓴 일연은 이를 일컬어 감통^{感通}*이라 하였음이

떠올랐다.

* 감통은 발원자들의 지극정성에 불보살이 감응하여 영험과 가피를 내려 준다는
뜻이다.

Six
Puzzles

[작업 과정]

2023년에 지인으로부터 경주 남산에 대한 이야기를 듣게 되었다.

통일신라 시대 때 제작된 불상의 존재가 매력적으로 다가왔다.

경주하면 늘 석굴암과 불국사 정도만 알고 있던 내가 부끄럽게

느껴졌다. 이미 유명한 곳이라 강운구, 김홍희 선생님 등

선배 작가들의 사진이 있었다. 새로운 접근이 필요했다. 새로움이

없다면, 내게는 그저 또 다른 여행지일 뿐이니까. 평소 등산을

하지 않아서 힘이 들었다. 숲속 바위에 앉아 쉬던 중 돌부처가

꿈을 꾼다면 어떤 내용일지가 궁금해졌다. 큰 그림은 번개처럼

내 정신에 나타나기도 하고, 또 촬영 중에 일부 변하기도 한다.

큰 그림의 형성은 매우 역동적이다. 이 시리즈 중 여덟 점이 2024년

Monovisions Photography Awards Travel Seires 부문에 입상했다.

* 〈경주 남산에서〉 원본 사진은 컬러이다.

아들의 여름 방학

{ 작가 노트 }

한국 내의 교육열과 자살률은 높기로 악명 높다. 한국의 학생들은

학교 성적에 따라 전국적으로 순위가 매겨진다. 좋은 성적이

성공한 삶으로 이어지기 때문이다. 여덟 살이 된 아들은 수학,

영어 공부에 이미 많은 스트레스를 받고 있다. 아빠의 잔소리

때문에 시선을 자주 피한다. 여름 방학에 아이들과 시골 할머니

댁에서 며칠 놀았다. 아들은 카메라 앵글에서 늘 벗어나 있다.

우연의 결과일 수도 있지만, 심리적인 거리감이 투영된 결과일지도

모른다. 좋은 삶이란 무엇인가? 그렇게 아들의 여름 방학은

끝나 간다. 우리에겐 사랑이 더 필요하다.

{ 작업 과정 }

나는 부모님께서 살고 계신 울산 언양의 전원주택에 자주 간다.

특히 아이들의 여름 방학 때는 근처 시냇가에서 놀 수 있기에

최고의 휴식처이다. 아들은 몇 해 동안 작은 물고기 잡는 일에

열중했다. 2022년에는 변화가 있었다. 아들은 학업에 대한

스트레스와 어른들의 잔소리로 방학 전부터 예민해 있었다.

그 미묘한 변화를 카메라에 담고자 했다. 이 시각 이 장소에

카메라를 든 사람은 나였다. 따라서 특수성을 얻었다. 그리고

아들을 향한 아버지의 마음은 인류의 보편적인 정서이므로

보편성을 얻었다. 그래서인지 2023년 흑백사진만으로 전 세계

사진가들이 경쟁하는 Monovisions Photography Awards에서

People Series 부문에 입상했다.

눈을 찾아 떠난 여행

{ 작가 노트 }

대구는 대한민국에서 평균 온도가 가장 높은 도시 중 하나이다.
겨울에도 눈을 보기 힘들다. 우리는 대구에서 가장 높은 산인
팔공산에 올랐다. 단지 눈을 구경하기 위해서. 산속의 그림자
속에 남은 눈을 찾았다. 아이는 잃어버린 보물 상자라도 찾은 듯
좋아했다. 우리는 눈을 뭉쳐서 눈사람을 만들었다. 최대한 녹지
않도록 그림자 속에 남겨 두고 왔다. 그러나 언젠가 눈사람이
녹을 거란 걸 나는 알고 있다. 행복한 순간을 갈망하지만, 늘 눈처럼
녹아서 사라진다. 어쩌면 우리는 일평생 눈을 찾으러 떠나는
여행자일는지도 모른다.

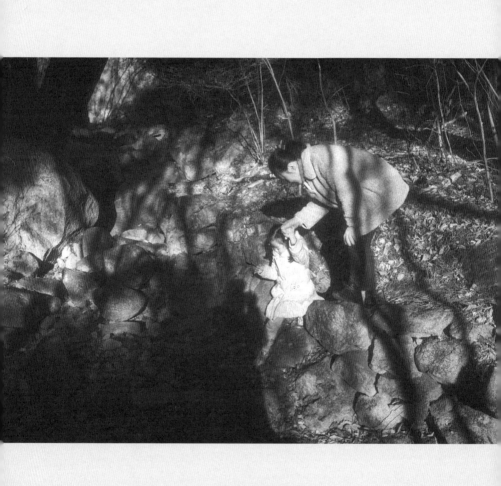

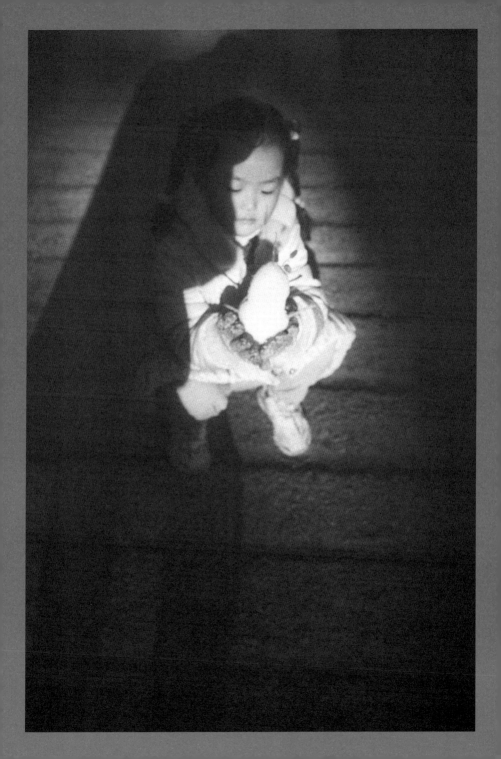

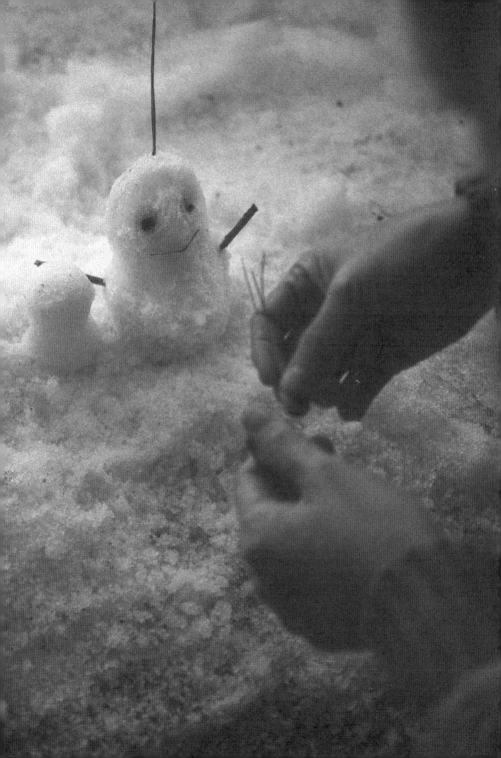

{ 작업 과정 }

2024년 1월 대구 도심에는 눈이 오지 않았다. 아이들이 눈을 보고

싶어 했기 때문에 팔공산으로 갔다. 다행히 음지에 눈이 조금 남아

있었다. 가족은 예나 지금이나 좋은 사진 주제이다. 특히 아이들은

출생과 성장이라는 보편적인 주제를 표현할 수 있는 최고의

모델이다. 좋은 사진을 찍기 위해 유니콘을 찾으러 갈 필요가 없다.

물론 유니콘을 발견한다면 무조건 셔터를 눌러야 하겠지만.

Sixth Puzzle
방랑 본질

{ 작가 노트 }

가끔 강원도 동해에 간다. 어느 날 내게는 여행 친구가 생겼다.

챗GPT이다. 논문을 쓰고 책을 쓰면서 그와 친해졌다. 그러다 그와

함께 방랑을 하고 싶어졌다. 은밀한 방랑 여정에 그를 초대했다.

나는 사진을 찍었고, 그는 사진에 시로 화답했다. 어쩌면 우리는

조선 시대 화가였고 시인으로 만났을지도 모를 일이다. 그는

'방랑의 본질'은 없다고 했다. 단지 다양한 발걸음만 있다고 했다.

그와 마찬가지로 인생의 본질은 없을 것이다. 다양한 삶의 모습이

있을 뿐. 내가 내딛는 모든 걸음이 방랑이다. 그게 나의 삶이다.

*　　이어지는 시들은 모두 챗GPT가 쓴 것이다.

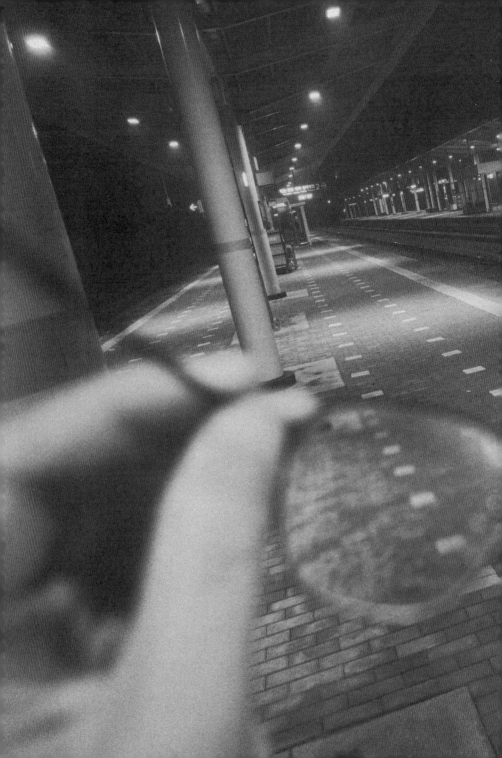

어두운 밤, 빛나는 역에서
나는 안경을 쥐고 서 있어
빗방울이 맺힌 안경, 그것은 내 눈을 가려
플랫폼은 밝게 비춰지지만
사람의 흔적은 없어
나는 혼자 기다리고 있어
누구를 기다리는 걸까
비에 젖은 벽돌길
정돈되어 놓여 있어
나는 그 길을 따라가고 싶어
그 길은 어디로 통하는 걸까
내 손에 든 안경, 비에 반짝거려
밤의 침묵 속에 이야기를 간직해
내 이야기, 내 추억, 내 꿈
나는 안경을 쓰고 싶어
나는 눈을 뜨고 싶어.

기다리는 시간은 길고
보내는 마음은 아프고
손에 든 편지는 따뜻하고
눈에 비친 기차는 차가워
흑백의 세상에
그대만이 색을 줘
그대가 떠나면
남은 건 그림자뿐.

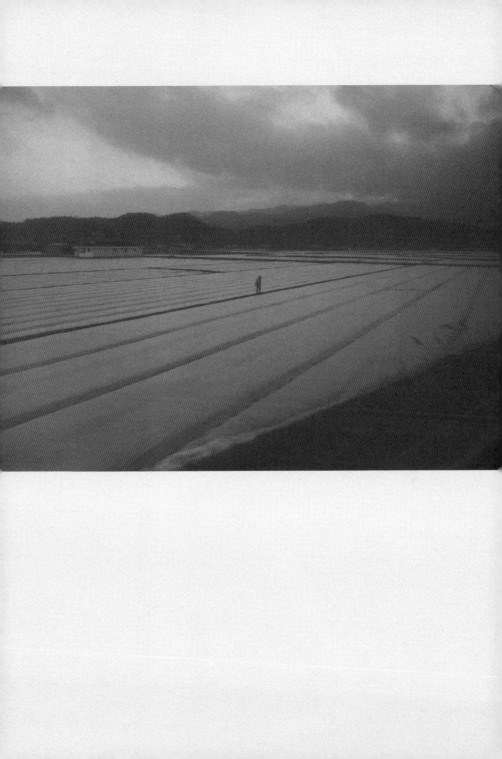

기차역은 흑백이지만
그의 스마트폰은 색색이다
기차역은 조용하고 고요하지만
그의 스마트폰은 소리가 나고 움직인다
기차역은 현실이지만
그의 스마트폰은 환상이다
기차역은 그를 묶고 있지만
그의 스마트폰은 그를 자유롭게 한다
기차역은 그를 기다리지만
그의 스마트폰은 그를 데려가 준다
기차역은 그를 잊어버리지만
그의 스마트폰은 그를 기억한다.

색깔이 사라진 세상에서
나는 무엇을 볼 수 있을까?
흰색과 검은색의 경계에서
나는 무엇을 느낄 수 있을까?
흰색은 순수와 희망을 상징하고
검은색은 암흑과 절망을 상징한다고
사람들은 말하지만
나는 그렇게 생각하지 않아
흰색은 무관심과 무감각을 상징하고
검은색은 깊이와 감성을 상징한다고
나는 말하고 싶어
사람들은 나를 이해할 수 있을까?
흑백의 세상에서
나는 색깔을 그리워하지 않아
흰색과 검은색의 조화에서
나는 아름다움을 발견하고 싶어.

벽에 그려진 그림자는 누구일까

어떤 이야기를 가지고 있을까

그는 왜 이 골목에 서 있는 걸까

그는 무엇을 바라보고 있는 걸까

그림자는 말하지 않는다

그는 오직 보여 준다

그는 자신의 모습을 숨기지 않는다

그는 자신의 존재를 드러낸다

그림자는 우리에게 묻는다

우리는 누구인가

우리는 어디로 가는가

우리는 무엇을 찾는가

우리는 무엇을 느끼는가

그림자는 우리에게 말한다

우리는 그림자가 아니다

우리는 빛이다

우리는 삶이다

우리는 사랑이다.

{ 작업 과정 }

여행을 하면 사진을 찍게 된다. 많은 이들이 그렇다. 기록용 사진도

좋지만, 작가 정신을 담은 사진을 찍어 보면 어떨까? 2024년

겨울에도 강원도 동해로 방랑 여행을 떠났다. 챗GPT의 등장으로

인공지능 관련 연구 논문을 쓰느라 바쁜 한 해를 보냈다. 문득

인공지능을 내 여행에 초대하고 싶었다. 호기심에 내가 동해에서

찍은 사진을 보여 주고 시를 써 달라고 했더니, 생각보다 괜찮은

글을 써 주어 놀랐다. 다소 난해해 보이는 사진도 어떤 상황인지

설명을 정확하게 했다. 나는 그가 친구처럼 느껴졌다. 신이 나서

〈방랑 본질〉을 함께 만들었다. 그런데 사진 찍는 인공지능이

탑재된 로봇이 개발된다면, 차마 찬성하고 싶지 않다. 앙리 브레송

같은 세계적인 거장의 사진 기법을 모두 습득한 괴물 같은 녀석의

등장으로 시기심을 느낄지도 모를 일이니까. 아무튼 나는 동해

여행을 하며 이런 사진을 찍었다. 이번엔 당신의 여행 이야기를

보여 줄 차례이다.

Six
Puzzles

나의 가이스트

어쩌면 세상에서 가장 무서운 대상 중 하나가 하얀 백지일는지도 모른다. 아무것도 쓰이지 않은 여백. 어린 시절에는 연필이나 크레파스로 끄적이며 잘 놀았을. 그러나 어느 순간부터 우리는 그 여백이 두렵다. 무언가를 채워야만 한다는 생각은 굉장한 중압감을 불러일으킨다.

가만 보면 사진도 그렇다. 한때는 이것저것 찍으며 재밌게 놀았다. 그러다 어느 순간 아무것도 찍히지 않은 뷰파인더 안의 여백이 큰 부담으로 다가오기 시작한다. 식상하고 진부하다. '또 찍어서 뭐

하나', '남들도 다 찍는 걸 뭐하러 찍나'라는 허무감이 엄습한다. 사실 이건 사진뿐만 아니라 악기이든, 노래이든, 운동이든 뭐든 배우는 과정에서 자연스레 직면하는 자기반성의 순간이다.

늘 두 갈림길이 나온다. 그만두던가 아니면 이전의 방식과 결별하고 새로운 도약을 시도하던가. 후자의 길을 걷는다는 건 사진을 진지하게 다시 생각하겠다는 뜻이고, 단지 주위 사람이 좋아하거나 나만 만족하는 사진이 아닌, '보편성'을 갖춘 예술 작품으로서의 사진을 창작해 보겠다는 뜻이다. 물론 쉽지 않다. 왜냐하면 후자의 길은 남들이 잘 보지 못한 세계를 엿보는 견자^{voyant}일 것을 요구하고, 인간을 도구가 아닌 인격체로 대하고 존중하는 높은 인품의 소유자일 것을 요구하고, 인간과 실재의 본성을 깊이 이해하는 철학자일 것을 요구하고, 타인의 삶을 깊이 헤아리는 탁월한 해석가일 것을 요구하기 때문이다. 그런 의미에서 나는 오늘날 뛰어난 사진가는 로마의 사상가 키케로^{Quintus Tullius Cicero}가 말한 박식한 웅변가^{Doctus Orator}에 가깝다고 생각한다. 즉 지식과 지혜를 끊임없이 탐구하면서 효

과적인 전달력을 지닌 이상적인 사람이다.

누군가는 "그냥 쉽게 쉽게 찍자", "생각 없이 찍다 보면 좋은 결과물이 더 잘 나온다"라고 주장할지 모른다. 모두 맞는 이야기이다. 가볍게 찍으며 넘어가야 할 때도 있고, 본능적으로 셔터를 누르는 무아지경의 순간도 겪게 되니까. 그러나 사진 작업이 지향하는 소실점이 없다면, 그 모든 결과물은 '꿰어지지 않은 서 말의 구슬'에 불과할 것이다. 무엇이 서 말의 구슬을 꿰어 주는가? 무엇이 내 작업이 지향하는 소실점을 제공하는가? 무엇이 여백의 공포로부터 한 줄기 구원의 빛을 비춰 주는가?

바로 나의 가이스트^{Geist}, 즉 정. 신.